Second Edition
Peter Burke

The Renaissance

文艺复兴

（第2版）

［英］彼得·伯克 著 张宏 译

北京大学出版社
PEKING UNIVERSITY PRESS

著作权合同登记号 图字：01-2009-2518

图书在版编目(CIP)数据

文艺复兴/(英)彼得·伯克著;张宏译.—2版.—北京:北京大学出版社,2022.7
(想象欧洲丛书)
ISBN 978-7-301-30396-2

Ⅰ.①文… Ⅱ.①彼… ②张… Ⅲ.①文艺复兴-艺术史-欧洲 Ⅳ.①J150.093

中国版本图书馆CIP数据核字(2022)第063021号

© Peter Burke 1997
First published in English by Palgrave Macmillan, a division of Macmillan publishers Limited under the title The Renaissance, 2nd edition by Peter Burke. This edition has been translated and published under licence from Palgrave Macmillan. The author has asserted his right to be identified as the author of this Work.

书　　名	文艺复兴(第2版)
	WENYI FUXING(DI-ER BAN)
著作责任者	[英]彼得·伯克(Peter Burke)著　张宏 译
责任编辑	张文华
标准书号	ISBN 978-7-301-30396-2
出版发行	北京大学出版社
地　　址	北京市海淀区成府路205号　100871
网　　址	http://www.pup.cn　新浪微博 @北京大学出版社 @阅读培文
电子邮箱	编辑部 pkupw@pup.cn　总编室 zpup@pup.cn
电　　话	邮购部 010-62752015　发行部 010-62750672　编辑部 010-62750883
印 刷 者	天津联城印刷有限公司
经 销 者	新华书店
	787毫米×1092毫米　32开本　5印张　93千字
	2013年2月第1版
	2022年7月第2版　2023年12月第2次印刷
定　　价	49.00元

未经许可,不得以任何方式复制或抄袭本书之部分或全部内容。
版权所有,侵权必究
举报电话:010-62752024　电子邮箱:fd@pup.cn
图书如有印装质量问题,请与出版部联系,电话:010-62756370

目　录

关于注释.................................... v

第一章　文艺复兴的神话........................ 001

第二章　意大利：复兴与革新.................... 013

第三章　其他国家的文艺复兴：意大利的应用........ 055

第四章　文艺复兴的分裂........................ 099

第五章　结论.................................. 115

参考书目...................................... 125

索引.. 137

关于注释

引用文献的出处采用数字形式,标注在正文方括号内,与推荐书目中的编号对应。必要时,页码放在推荐书目编号之后,用冒号隔开。

第一章

文艺复兴的神话

荷兰历史学家约翰·赫伊津哈(Johan Huizinga)写道:"一听到'文艺复兴'这个词,迷恋昔日之美的梦想家,眼前便一片流光溢彩。"[11] 更准确地说,在他(或她)的心目中,闪现着波提切利(Botticelli)的《维纳斯的诞生》(*Birth of Venus*)、米开朗琪罗的《大卫》(*David*)、列奥纳多·达·芬奇的《蒙娜丽莎》(*Mona Lisa*)、伊拉斯谟(Erasmus)、卢瓦尔(Loire)城堡、《仙后》(*The Faerie Queene*),所有这些汇聚为一幅承载着创意与文化的黄金时代画卷。

文艺复兴(Renaissance)——以大写字母"R"开头——的这般形象可以追溯到19世纪中叶的法国历史学家儒勒·米什莱(Jules Michelet,他对此持拥护态度)、批评家约翰·罗斯金(John Ruskin)和建筑家 A. W. 普金(A. W. Pugin)(他们二人对此持反对意见)、诗人罗伯特·勃朗宁(Robert Browning)和小说家乔治·艾略特(George Eliot)(这两位的看法较为模棱两可),而最重要的是瑞士学者雅各布·布克哈特(Jacob Burckhardt)[15]。在其名作《意大利文艺复兴时期的文化》(*The Civilisation of the Renaissance in Italy*, 1860)里,布克哈特以两大概念给这段时期定下基调:"个人主义"(individualism)

和"现代性"(modernity)。"在中世纪时,"布克哈特认为,"人类意识……还笼罩在共同的纱幕之下,半梦半醒……人对自我的意识,仅限于种族、民族、宗派、家族或社团中的一员——只是借助某些一般性的范畴,来进行自我归类。"然而,在意大利文艺复兴时期,"这一纱幕便率先消融了……人成了精神上的个体,并自我确认如此"[1: 第2部分]。文艺复兴意味着现代性。布克哈特在书中宣称,意大利是"现代欧洲众子中的长子"。而14世纪诗人弗朗切斯科·彼特拉克(Francesco Petrarca,英语里称作"Petrarch")是"首批的真正现代人之一"。艺术与思想的伟大复兴始于意大利,随后这些新观念与新艺术形式传播到了欧洲的其他地区。

文艺复兴这一观念是一种神话(myth)。当然,"神话"是一个模棱两可的术语,我特意用在这里,涉及两种不同的含义。当谈及种种"神话"时,专业历史学家通常是指他们明确发现有错或至少有误导性的表述。以布克哈特对文艺复兴的描述为例,历史学家反对的是布氏将文艺复兴时期与中世纪、意大利与欧洲其他国家置于戏剧性的对照。他们认为,这些对照有所夸大,忽视了中世纪时期的诸多创新之举、传统观念存续到16世纪甚至更晚的事实,以及意大利对其他国家(特别是尼德兰)绘画与音乐的兴趣。

"神话"的第二种含义偏文学性[14]。一个神话是一个富含象征意味的故事,讲述一些更富传奇色彩的人物(更阴暗,或更高贵),是一个有寓意的故事,尤其是一个讲述过去的故事,为现在某些事物的存在提供解释或合理性证明。布克哈特的文艺复兴也属于这一意义上的神话。他所讲故事中的人物,不论是英雄般的莱昂·巴蒂斯塔·阿尔伯蒂(Leon Battista Alberti)和米开朗琪罗,还是反派似的博尔吉亚家族(the Borgias),都颇具传奇色彩。此种类型的故事,一方面为现代世界提供解释,而另一方面又为其提供了辩护。它是一种富含象征意味的故事,因为它以觉醒和重生的暗喻来描述文化的变迁。这些暗喻不是单纯的装饰,而是布克哈特用以解读文艺复兴的根本要素。

这些暗喻在布克哈特的时代并不新鲜。自14世纪中叶以来,越来越多的意大利及其他地区的学者、作家和艺术家,开始使用复兴(renewal)意象来记述他们生活在一个新时代的感受,在经历了他们所谓的"黑暗时代"(dark ages)之后而重新步入光明(re-emergence)的时代,一个再生(regeneration)、革新(renovation)、回归(restoration)、怀古(recall)、重生(rebirth)或再度觉醒(reawakening)的时代[12:第1章]。

在他们的时代,这些暗喻也并不新鲜。古罗马诗

人维吉尔（Virgil）在《牧歌》（*Eclogue*）第四篇中描绘了一幅回归黄金时代的生动图景，重生概念也在《约翰福音》（Gospel of St. John）中有清晰的表述："人只有在水与圣灵之中重生，方能进入上帝之疆。"在我们关注的 1300—1600 年这段时期使用此类暗喻，若说有什么独特之处，那就是它们被用于学术或艺术运动中，而非政治或宗教运动中。比如，在 15 世纪 30 年代，莱奥纳尔多·布鲁尼（Leonardo Bruni）曾这样描述彼特拉克，一个"如此优雅和天才的人，以至于他可以辨认出那早已遗失的古朴典雅的风尚，并令其重返光明"。伊拉斯谟对教宗利奥十世（Leo X）说，由于知识与虔诚的复苏，"我们的时代……有希望成为一个黄金时代"；而乔尔乔·瓦萨里（Giorgio Vasari）则围绕艺术复兴（a renewal of the arts）这一概念，把画家、雕刻家和建筑师有条不紊地安排进他的《艺苑名人传》（*Lives of the Artists*），并划分为三大阶段，以乔托（Giotto）时代为起点，以达·芬奇、拉斐尔，特别是瓦萨里自己的老师米开朗琪罗为峰顶[20]。

和所有的自我形象一样，文艺复兴时期学者和艺术家的自我形象既有启发性又有误导性。如同子辈抗拒父辈一代，这些文艺复兴人也屡屡抨击"中世纪"，但他们从这个时代继承的东西，远比他们自己意识到的要

多。一旦他们高估了自己与那刚过去的中世纪之间的距离，他们也就低估了自己与更遥远过去之间的距离。那更遥远的过去，恰恰是他们推崇备至的古典时代。在某种意义上，他们描述的自我重生是一个神话，是一种关于过去的误导性表述，是一场梦，是愿望的满足，是那关于永世轮回的远古神话的重演（re-enactment）或再现（representation）。

布克哈特的失误是他接受了这一时期学者和艺术家对自身的评判，相信此类重生故事的表面价值，并煞费苦心地将其演绎成书。在回归或复兴种种艺术以及复活古典时代之旧配方的基础上，他添加了诸如个人主义、现实主义（realism）以及现代性这些新元素。"在研究历史之前，先研究历史学家"，这一箴言确实也适用于布克哈特的研究。布氏之所以被这一时期以及关于这一时期的想象所吸引，是有其个人原因的。意大利，无论前世还是今生，在布克哈特眼里，是逃离故国瑞士的一个出路。对他而言，瑞士乏味又沉闷。在青年时代，布氏曾以"Giacomo Burcardo"的意大利语签名来表明自己对意大利的身份认同。他将自身描述为"一个善良的、属于自己的个体"，而且，他将文艺复兴描绘成一个个人主义的时代。当然，布氏的个人原因并不能阐明这一新定义的成功，也不能解释 19 世纪晚期知识界对文艺复兴日益

增长的兴趣，如英国的沃尔特·佩特（Walter Pater）、罗伯特·勃朗宁、约翰·阿丁顿·西蒙兹（John Addington Symonds）以及他们的海外同类。要诠释这一成功，我们需要回顾由"博物馆"这一新建神殿引发的类宗教艺术崇拜，以及19世纪艺术家和作家对"现实主义"及"个人主义"的关注。和伊拉斯谟与瓦萨里一样，他们将自己的理想投射到过去，创造了一个属于他们的黄金时代神话，一个文化奇迹的神话。

这一文艺复兴的19世纪神话在今天依然受到很多人重视，电视台和旅游团的经营者仍能从中获利。然而，专业历史学家已经不满于这样的文艺复兴叙述，即便他们依旧对（例如）米开朗琪罗赞赏有加，认为这一运动及其所处的时期极其迷人。关键在于，布克哈特及其同时代人所树立的这座文艺复兴的宏伟大厦未能经受住时间的检验。更准确地说，它的根基已经被相关研究特别是中世纪学家（medievalists）的研究逐渐削弱 [12: 第11章]。他们的研究论证虽然以无数的细节要点为基础，但主要分两大类。

首先，有研究指出，所谓的"文艺复兴人"（Renaissance men）事实上是相当中世纪的一群人。他们在行为、预设及理念方面比我们以为的还要传统，也比他们自认的传统很多。事后的迹象表明，即便是被布克哈特称作

"首批的真正现代人之一"的彼特拉克,这位因其作为诗人与学者的创造性而频频见诸本书的人物,他的许多观念都与他所描述的"黑暗"世纪的观念相同[115]。《廷臣论》(The Courtier)和《君主论》(The Prince),是16世纪意大利最知名著作中的两部,结果也被证明更接近中世纪,虽然表面上并非如此。巴尔达萨雷·卡斯蒂廖内(Baldassare Castiglione)的《廷臣论》既吸收了如柏拉图(Plato)《会饮篇》(The Symposium)、西塞罗(Cicero)《论责任》(On Duties)之类的古典文本,也吸收了中世纪的宫廷礼仪与情爱传统[86:第1章;123]。即使是马基雅维利(Machiavelli)的《君主论》,这部时不时刻意颠覆世俗认知的著作,在某种意义上也属于中世纪体裁,亦即献给君主的所谓劝谏书或君王"宝鉴"[48,111]。

其次,中世纪史学家收集的大量证据显示,文艺复兴并不像布克哈特和他的同代人所认为那样,是单一事件,而应当使用复数形式。在中世纪时期便出现了各式各样的"复兴"(renascences),特别是在12世纪以及程度稍弱的查理曼(Charlemagne)时代。在这两段时期,文学与艺术成就相互结合,对古典学识的兴趣复苏,某些时人也都称当时是一个回归、重生或复兴的时代[4,121]。

某些大胆的人物,特别是著有《历史研究》(A Study of History)一书的阿诺德·汤因比(Arnold Toynbee),

还要沿此方向走得更远。他们发现了存在于西欧之外的各种复兴,不论是在拜占庭、伊斯兰世界,还是在远东地区。"把文艺复兴(renaissance,单数形式)用作专有名词,"汤因比在书中写道,"我们便陷入了一种误区,即以为在事件中觉察到某种独一无二的现象,而事实上,这一事件不过是周期性历史现象的一个特定实例。"[129] 他的"不过是"这一措辞,将一场复杂的运动化约为该运动的特质之一,即复兴古典,从而产生了将若干此类运动的意义等量齐观的风险,而这些运动在各自文化里的原创性和重要性则有高有低。不过,汤因比尝试在世界史中定位文艺复兴,不仅引发了对西欧之外的"希腊主义"(Hellenism,他对古典传统的称谓)复兴的关注,也引发了对"死去"的原生传统在中国及日本复兴的关注,他的这般尝试无疑是正确的。每一种复兴都有自己的特征,正如每个人都拥有自己的个性;但是,所有这些复兴都在某种意义上属于同一谱系。

汤因比的研究工作引发了另一问题,一个自他那个时代以来变得越发迫切的问题。在我们生活的时代,西方文化史的所谓"宏大叙事"——古希腊人、古罗马人、文艺复兴、地理大发现、科学革命、启蒙运动,等等——被用来为西方精英的优越感提供合理化证明,即使不被断然拒斥,也会引起普遍的反感。以某种"伟大

传统"垄断文化正当性，或以单一情节代表世界史全剧，这样的观念令受过教育的西方人以及第三世界的知识分子渐感不安。

这给了我们怎样的启示呢？是否真的发生过一场文艺复兴？如果我们将文艺复兴描述为一场流光溢彩的孤立文化奇迹，或者视其为现代性的突然显现，就笔者个人而言，回答是"并非如此"。文艺复兴的建筑师们创造了伟大的经典作品，而哥特风格（Gothic）的石匠大师们也做到了；16世纪的意大利拥有拉斐尔，而18世纪的日本拥有葛饰北斋；马基雅维利是一位了不起的原创思想家，而14世纪北非的历史学家伊本·赫勒敦（Ibn Khaldun）也是如此。

然而，如果"文艺复兴"这个术语被用来——在不贬损中世纪或欧洲以外世界之成就的前提下——指涉西方文化史上的一系列重要变化，那么它可以作为一个总结性的称谓而继续发挥作用。接下来，本书的任务就是去描述和解读这些变化。

第二章

意大利：复兴与革新

尽管有必要修正已为人广泛接受的关于文艺复兴的描述——意大利人积极且富于创造,而其他欧洲人则被动地模仿——但谈及文艺复兴,我们不可能不从意大利开始。因此,本章主要涉及从乔托(1337年离世)到丁托列托(Tintoretto,1518—1594)和从彼特拉克(1304—1374)到塔索(Tasso,1544—1595)的两段时期,围绕这两段时期的艺术、文学及思想方面的重要演变展开论述,并将这些变化——复兴或革新——重新置于其所属的文化及社会背景之中。显而易见的是,这一时期的确不乏富于创造性的男性艺术家个体——的确,他们中的大多数人为男性——这些人将自己的个性融于其作品之中。虽然如此,但如果我们纵观意大利在1300—1600年这300年间的文化演变历程,那么同样不难发现,他们所取得的文化成果在某种意义上亦为集体性创造——小型团体共同协作,每一代都在前一代基础上有所发展。本书篇幅相对简短,强调这种集体性,并尝试将文艺复兴运动看作一个整体,似乎是最合理的书写方法。

这一运动的独特之处,尤其在于它全心全意地试图复兴另一种文化,在众多不同的领域及媒介中竭力模仿

古典时代。虽然这并不是意大利文艺复兴唯一的重要特征，但不妨以此作为话题的起点。

这一复兴在建筑上的体现最为明显，从平面图到装饰细节全面模仿古典形式 [35, 36, 37]。这样的复兴发生在意大利不足为奇，因为意大利有相当多保存较完整的古典建筑，如万神殿（Pantheon，图 1）、斗兽场（Colosseum）、君士坦丁凯旋门（Arch of Constantine）和马塞勒斯剧场（Theatre of Marcellus）（这些建筑全在罗马）；与此同时，气候条件使得对这些建筑的模仿在欧洲南部比在其他地方更为可行。一代又一代的建筑师，如菲利波·布鲁内莱斯基（Filippo Brunelleschi，

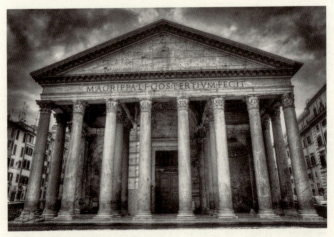

图 1　古典范例：罗马的万神殿

1377—1446），多纳托·布拉曼特（Donato Bramante，约1444—1514），以及安德烈亚·帕拉第奥（Andrea Palladio，1508—1580），都去过罗马，研究和测量过一些建筑，以便遵循它们的建筑规则。他们的研究也得益于古罗马人维特鲁威（Vitruvius）的一部存世建筑专著。他的这部《建筑十书》（*Ten Books of Architecture*）首次公开出版于1486年前后。维特鲁威把建筑结构比作人体结构，强调建筑对称和比例的必要性。他还解释了正确运用"三类柱式"所需遵循的原则，即多立克（Doric）柱式、爱奥尼亚（Ionic）柱式以及科林斯（Corinthian）柱式，包括分别与之相匹配的中楣、飞檐等。布鲁内莱斯基设计的位于佛罗伦萨（Florence）的圣洛伦佐教堂（San Lorenzo）和圣灵教堂（Santo Spirito），莱昂·巴蒂斯塔·阿尔伯蒂设计的位于里米尼（Rimini）的圣方济各教堂（San Francesco），都属于遵循此类古典比例体系的建筑。位于蒙托里奥的圣彼得教堂（San Pietro in Montorio）中的殉道堂建于1502年，它的设计者布拉曼特打破了中世纪十字形教堂的传统形式，而采用了古罗马神殿的典型圆顶，由此获得了它的意大利语绰号"坦比哀多"（*Tempietto*，意为小神殿，图2）。这也是第一座全面采用多立克柱式的建筑。另一个令人想起古罗马神殿的建筑，是帕拉第奥设计的福斯卡里别墅（Villa

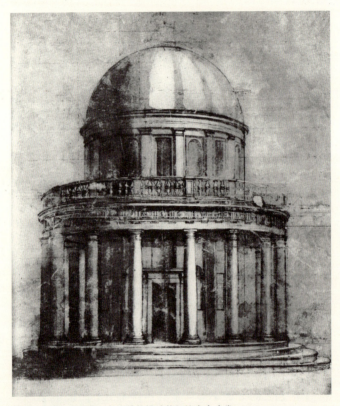

图 2 文艺复兴盛期：布拉曼特设计的坦比哀多小堂。

感谢曼塞尔收藏（Mansell Collection）供图

Foscari)的巨型门廊(portico)。这座别墅绰号"不满的女人"(*La Malcontenta*),建造时间略早于1560年,位于临近威尼斯的富西纳(Fusina),采用了爱奥尼亚柱式。因为古罗马的郊区别墅或庄园并没有保存下来,所以文艺复兴时期的庄园别墅,从15世纪80年代的波焦阿卡亚诺(Poggio a Caiano)庄园别墅到16世纪70年代的普拉托里诺(Pratolino)庄园别墅[两者均是为美第奇(Medici)家族建造],都吸收了古罗马作家小普林尼(Pliny the Younger)在其书信中对自己郊区别墅和花园的描绘[38]。

而在雕塑方面,虽然没有像维特鲁威著作那样的古代文献流传下来,但古典原型同样具有极大的价值[33, 34]。雕塑家多纳泰洛(Donatello),也像他的朋友布鲁内莱斯基一样,亲赴罗马去考察古典时代的遗存;以小型铜雕出名的博纳科尔西[Buonaccolsi,绰号"安蒂科"(*Antico*,意为"古典")]则出于同样的缘由,被其赞助人曼图亚(Mantua)侯爵派往罗马。到16世纪初,收集古典大理石像已成为有品位的意大利人的一种时尚,而教宗尤利乌斯二世(Julius II)正是其中最热衷于此的收藏家之一。教宗藏有那个时代发掘出的绝大多数杰作,包括雕像《观景楼的阿波罗》(*Belvedere Apollo*),以陈列它的教宗别墅命名;另一件更为著名的雕像则是《拉奥孔》

(Laocoön),描绘了荷马史诗《伊利亚特》(Iliad)中的一个场景,身为特洛伊祭司的拉奥孔被阿波罗派来的海蛇缠绕而死。文艺复兴时期的新型雕塑,通常是对古典类型的复兴,诸如半身像、骑马像、古典神话题材的人像或群像。比如,米开朗琪罗在青年时期创作了《酒神巴克斯》(Bacchus,图3),该雕像对古典风格的模仿过于成功,以至于它一度被认为是一件古物真品。

至于绘画方面,寻求古代的资料来源和原型要难得多,没有类似维特鲁威著作或《拉奥孔》雕像那样可参照的古物。除了罗马尼禄金宫(Nero's Golden House)的少数装饰品之外,古典绘画在这一时期还不为人知,这种情况一直持续到18世纪晚期庞贝(Pompeii)古城的考古发掘。如同他们的建筑和雕塑同行,画家们也希望(或受他们的赞助人鼓励)去模仿古人,但他们只能以间接方式尝试,如让画中人物摆出与知名古典雕像同样的姿势,或尝试从文学作品的描述中重构早已失传的古典绘画作品 [24, 25]。波提切利的《诽谤》(Calumny,图4)便是这样的例子,它是依据古罗马作家琉善(Lucian)对画家阿佩莱斯(Apelles)一幅遗失作品的描述而创作出来的。画家们还尝试从古代文学批评(literary criticism)那里汲取绘画手法,其理论依据是贺

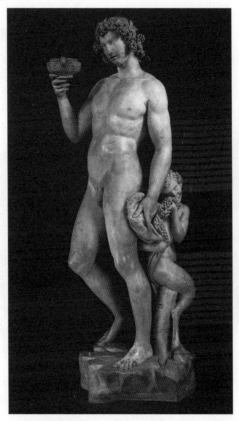

图 3　重构的古代作品：米开朗琪罗的《酒神巴克斯》

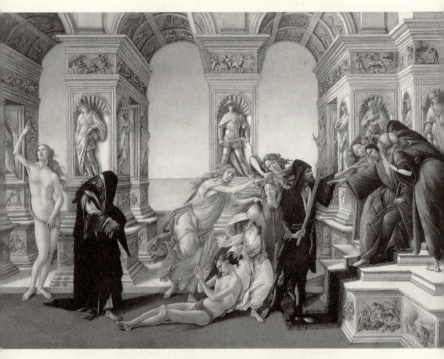

图 4 重构的古代作品：波提切利的《诽谤》，一幅阿佩莱斯作品的模仿之作

拉斯(Horace)所言的"诗亦犹画"①。类似的复兴尝试还体现在音乐方面——特别是在 16 世纪 40 年代和 50 年代——人们以古典文献为基础,进行古风重建[87]。

肖像画作为一种独立艺术形式的兴起,是受到古典范例鼓舞的发展趋势之一。15 世纪的肖像画通常是侧面像,似是模拟古罗马钱币上的皇帝头像,而且这些侧面像常常只画到肩膀,和古代大理石半身雕像相仿。这种传统直到 1500 年左右才被打破。达·芬奇、拉斐尔等艺术家不再遵循古时的先例,而使画中人物露出全脸或四分之三面部,呈现半身或全身,或坐或立,和朋友们聊天或向仆人们发号施令[31]。

然而,这一时期的绘画至少有一项与古典时期无关的重要发展,那就是线性透视法的发现。虽然古代艺术家可能也知道这些方法,但它们已经失传,直到 15 世纪时才被布鲁内莱斯基及其朋友们重新发现。这个事例不仅表明文艺复兴时期与古典时期有密切关系,而且意味着我们不能仅从单纯模仿的角度来阐释它们的共同之处。

① 伯克的原文为 "as is painting, so is poetry"。语出贺拉斯(前 65—前 8)的《诗艺》(*Ars Poetica*),拉丁原文为 "*Ut pictura poesis*",化自古希腊诗人西摩尼得斯(Simonides,约前 556—前 468)的一句名言:"画是一种无声的诗,诗是一种有声的画。"——译者注

文艺复兴和古典时期的艺术家都非常关注事物的外观以及布克哈特所言的"现实主义"。这个词用了引号，不仅因为它拥有多种含义[幻觉主义风格（illusionistic style）；取材于"真实生活"（real life），无论那指的是什么；等等]，还因为所有艺术家都在表现对他们来说的真实，而且没有常规，艺术也就无从谈起。即便是透视，以艺术史家欧文·潘诺夫斯基（Erwin Panofsky）的话讲，它也可以被看作一类"象征形式"（symbolic form）；换言之，以某种规则来描绘世界，就意味着接受一些价值观念而拒绝其他[29]。

以中世纪艺术家为例，他们的价值观念不得不从其作品来推断，因而带有陷入循环论证的风险。甚至于乔托，他对三维立体性（three-dimensionality）的关注，特别是人像的稳固性（solidity），也只能以此种方式推断出来。然而，在15世纪和16世纪的意大利，艺术家及其他人经常以写作，在这一时期末甚至以印刷品——如瓦萨里的《艺苑名人传》等出版物——来表达他们的艺术观念。他们明确阐述自己在艺术中试图解决的问题，以及对相关品质的欣赏，例如对自然的"真"（truth）、生命的幻象、克服困难时的举重若轻，以及最难定义的"优雅"（grace）[6：第6章；20]。

我们之所以首先讨论了建筑、雕塑和绘画，是因为

当听到"文艺复兴"这个词时，我们中的大部分人会最先想到这些视觉艺术。而实际上在文艺复兴时期，至少对有识之士来说，文学和学问，即所谓"自由技艺"（liberal arts），比"机械技艺"（mechanical arts）更受重视（至少学者们抱持这样的态度）。后者不仅涵盖绘画、雕塑及建筑，而且包括农业、编织以及航海等，即使是达·芬奇等人也对这一笼统分类表示反对。画家的社会地位和木匠、石匠或织工几乎没有不同，特别在文艺复兴早期更是如此。"艺术家"这一新兴职业尚需经历一个逐步确立的过程[28, 30]。

一般说来，重生这一暗喻比起艺术领域更适用于"美文"（bonae litterae）①，换言之，即语言、文学和学问。但无论如何，这只是学者和作家的观点，他们关于伟大复兴的记述传承至我们手中，而艺术家（除了瓦萨里这一知名的例外）的相关看法鲜有传世。我们应当对现存史料中的不平衡之处有所留意。在这一时期，"重生"（reborn）或"复兴"（revived）的主要语言并非意大利语，而是古典拉丁语。中世纪拉丁语的词汇、拼写

① bonae litterae，英文为 good letters，字面意思是"好的文字"，是人文主义者进行人文主义研究的术语。伊拉斯谟用它指涉"典雅的文学"，即古代作家和哲学家的作品，涵盖异教和基督教的经典论著。——译者注

(以"*michi*"取代古典拉丁语的"*mihi*")以及文法等,都渐显"粗蛮"(barbarous)。在15世纪40年代,学者洛伦佐·瓦拉(Lorenzo Valla)曾这样写道:"数百年来,不仅早已没人能讲出地道的拉丁语,而且甚至没人能真正读懂它了。"然而,与他同时代的一些学者却野心勃勃,企图像西塞罗那样用拉丁文写作。

这批学者还复兴了古罗马的主要文学体裁:史诗、喜剧、颂诗、田园诗,等等[74]。早在14世纪中叶,彼特拉克便创作出了拉丁语史诗《阿非利加》(*Africa*),来讲述伟大的古罗马将领西庇阿·阿非利加努斯(Scipio Africanus)的一生。该史诗是维吉尔《埃涅阿斯纪》(*Aeneid*)众多仿作中的第一部,按照一系列范式来描述英雄事迹,如以故事的中段(后面有倒叙)开篇,并交叉叙述凡间的故事和神界的论辩。塔索的《耶路撒冷的解放》(*Jerusalem Delivered*, 1581),是一部关于第一次十字军东征的故事,同时也是文艺复兴时期最具基督教色彩和古典深刻性的史诗作品。

同样,意大利悲剧也是塞内加(Seneca)情节剧(melodramatic)风格的仿作,在舞台上堆满尸体;而意大利喜剧则是沿袭古罗马剧作家普劳图斯(Plautus)和泰伦提乌斯(Terence),满是父亲严厉、仆人狡猾、士兵自负和身份错乱等桥段。拉丁语诗歌及意大利语诗歌,

涵盖贺拉斯式的颂诗、马提亚尔（Martial）式的诙谐短诗（epigrams）、维吉尔《牧歌》式的田园诗；而那些田园诗描述的，则是牧羊人在阿卡迪亚式（Arcadian）的美景中吹笛高歌，吟诵着对爱情的渴望。思想的表达方式受到了古典作家（尤其是柏拉图、西塞罗和琉善）的启发，不再着重论述，而是频频采用对话形式。佛罗伦萨、威尼斯及其他意大利城邦历史的书写是以李维（Livy）的罗马史为蓝本，而人物传记（包括瓦萨里的艺术家史话）则遵循普鲁塔克（Plutarch）的希腊罗马名人传记的范式。

需要强调的一个事实是，方言文学的存在感较低，不如拉丁语文学那么受重视，至少在1500年之前是这样。时至今日，彼特拉克最受推崇的作品是他的意大利语爱情诗，而他当年应该更希望以自己的史诗《阿非利加》留名后世。特别自相矛盾的一点是，作为一种死语言的古典拉丁语，同时又成为一种革新的语言。意大利语喜剧，如卢多维科·阿里奥斯托（Ludovico Ariosto）的《偷梁换柱》（*Suppositi*, 1509）和比别纳（Bibbiena）主教贝尔纳多（Bibbiena）的《卡兰多的糗事》（*Calandria*, 1513），比文艺复兴时期的首批拉丁语喜剧晚了一百多年。莱奥纳尔多·布鲁尼的拉丁语著作《佛罗伦萨人的历史》（*History of the Florentine People*），完成于15世纪早

期；而类似主题的首部意大利语作品，即弗朗切斯科·圭恰迪尼（Francesco Guicciardini）的《意大利史》（*History of Italy*），却写于一百多年之后 [43, 48]。一般来说，当那个时代的人们提及"文学"（letters）复兴时，与其说他们大体所指的是现代意义上的文学（literature），不如说是指我们当下所言的人文主义（humanism）的兴起。

"人文主义"这一术语意蕴丰富，不同的人对它有不同的理解。在 19 世纪早期，"*Humanismus*"（德语的"人文主义"）一词开始在德国使用，意指价值开始遭受质疑的传统古典教育。而在英语中使用"人文主义"的第一人，似乎是马修·阿诺德（Matthew Arnold）。而"人文主义者"（humanist）一词起源于 15 世纪的学生俚语，指讲授"人文学科"（*studia humanitatis*）的大学老师。"人文学科"是一个来自古罗马时期的用语，特指涵盖五门学科的一整套学业科目：文法、修辞、诗歌、伦理学和历史[5]。

读者可能很想知道，如此定义的人文学科到底与人有着怎样的关联。作为这场复兴人文研究运动领军人物之一的莱奥纳尔多·布鲁尼写道，这些学科之所以被如此称呼，是因为它们可以"使人完美"（perfect man）。然而，为什么这五门学科可以使人完美呢？其根本理念是，人（此处使用的"men"指所有人类，这是男性人文主义者惯常使用的男性视角下的称谓）与动物最根本的

区别是人类拥有语言能力,并因此而知对错。所以,需要研究的根本科目是那些涉及语言(文法和修辞)或伦理的学科。而历史和诗歌被视为应用伦理学,能教育学生从善远恶[46]。这一时期的学者勇于概括"人类的处境"[human condition,佛罗伦萨的人文主义者波焦·布拉乔利尼(Poggio Bracciolini)的用语],或用心撰写公共演说词,如青年贵族乔瓦尼·皮科·德拉·米兰多拉(Giovanni Pico della Mirandola)所写的《论人的尊严》(Dignity of Man)——虽然当初皮科并未打算写成这样一则脱离上帝的独立宣言[116]。

而且,皮科也未曾打算让这篇演说词成为女性从属地位的宣言。在文艺复兴时期的意大利,尤其是在宫廷圈,女性的"尊严和卓越"(dignity and excellence)广受争论,而在这一时期,女性找到了一些身份尊贵的辩护人。在彼特拉克的时代,他的朋友乔瓦尼·薄伽丘(Giovanni Boccaccio)曾为106位著名女性汇编了传记,从夏娃一直写到那不勒斯(Naples)的乔万娜女王(Queen Joanna)。卡斯蒂廖内也在其著名的《廷臣论》里写下了一段关于女人卓越性的论辩,而在此之前,他曾在另一本专著里对同样的主题进行申辩。到了1600年,两位意大利女性捍卫自身性别的专著分别问世,一本是莫代斯塔·波佐(Modesta Pozzo)的《女性的价值》(*The*

Merit of Women,1600),另一本是卢克雷齐娅·马里内利(Lucrezia Marinelli)的《女性的高贵与卓越》(*The Nobility and Excellence of Women*,1600)。在某种意义上讲,"女性主义"(feminism)可以追溯到文艺复兴时期[95, 98]。

法国人文主义者夏尔·德·布埃勒(Charles de Bouelles)在其发表于16世纪早期的一部论著中,以一幅图巧妙地说明了人文主义者的基本构想(图5)。据该图(仿效亚里士多德)所示,世上有四类层级的生命状态,从低到高依次为:存在(如一块石头),活着(如一株植物),感受

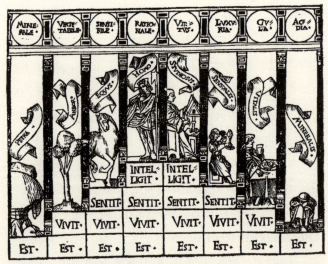

图5 一位人文主义者眼中的世界:布埃勒《智者》(*De Sapiente*)里的一幅配图。感谢英国国家图书馆(British Library)供图

(如一匹马),以及理解(如一个人)。相应地,人也分为四类:因"惰"而苦的懒散人,贪食人,手握镜子的虚荣人,端坐讲台的学问人。换言之,人性是可以日臻完善的,而只有人文主义者才是真正意义上的人。

这幅图还暗示,沉浸于思考或学习的生活高于只有行动的生活。事实上,人文主义者尚未在这个问题上达成共识。曾担任过佛罗伦萨共和国文书长(chancellor)的莱奥纳尔多·布鲁尼认为,一个人只有成为城市公民(citizen)才能真正自我实现,布鲁尼因此被称为"市民"(civic)人文主义者;而受到美第奇家族资助的佛罗伦萨哲学家马尔西利奥·费奇诺(Marsilio Ficino)则认为,是思考驱人完善[42, 43]。意大利之外的人文主义者也各持己见。伊拉斯谟恪守研究和写作的自由,拒绝政治或学术责任的束缚。其他学者在这两种观念之间左右为难。托马斯·莫尔爵士(Sir Thomas More)在是否担任英王亨利八世(Henry VIII)的枢密顾问(councillor)[后来是大法官(Lord Chancellor)一职]一事上迟疑不定。蒙田(Montaigne)为了潜心修学而退隐于乡间别墅的塔屋,但在法国内战时期再次离开,出任了波尔多(Bordeaux)市长[109, 114, 113]。

很明显,此次人文主义运动最为强调的研究学习并没有包含我们所谓的"科学"[当时的一个通用词是

"自然哲学"(natural philosophy)]。不过,一些人文主义领导人,如莱昂·巴蒂斯塔·阿尔伯蒂,对数学饶有兴趣。无论如何,复原数学、医学、天文学、占星术以及(尤其是)巫术等方面的古希腊古罗马文稿,是人文主义者规划的一部分。对这些研究的未来发展而言,此类古典文稿几乎不可或缺。所以,我们可以这样认为,在文艺复兴时期有数学、科学甚至是巫术方面的"复兴"[50,51,91-93]。以布鲁内莱斯基、阿尔伯蒂和达·芬奇的情况看,艺术与意大利文艺复兴时期的数学和科学有着明显的关联[35,110]。

那么,在1300—1600年的这一段时期,人文主义在意大利有着怎样意义上的"兴起"呢?如同有些人尝试复兴古典文学和艺术一样,也有些人努力去仿效古罗马的教育体系。这类新型教育的先驱者之一是费尔特雷的维多里诺(Vittorino da Feltre),他在1423—1446年在曼图亚经营了一所小型寄宿学校;另一位先驱者是维罗纳的瓜里诺(Guarino da Verona)[42;45:第1章]。在新型教育体系下,学生要修习古典拉丁文的阅读、写作及口头会话,这意味着人文学科特别是修辞学被列为重点科目,而以弱化其他学科尤其是逻辑学作为代价。在中世纪大学里,逻辑学一直是艺术导论课程的核心科目,但它受到了彼特拉克等人文主义者的抨击,理由是这门课没有用处,仅

仅是诡辩和吹毛求疵,而且它还要求使用"粗蛮的"(换言之,非古典的)技术术语,如"实质"(substance)、"偶然"(accidents)、"诡辩"(quiddity)等[53:第7章]。

在少数几所学校和一些意大利大学里,尤其是佛罗伦萨大学(自1396年起)和帕多瓦(Padua)大学(自1463年起),学生还可以学习古希腊语。虽然古典时代的雅典还未成为像古典时代的罗马那样的崇尚对象,但古希腊语依然对学生有不小的吸引力。第一批古希腊语教授是来自拜占庭帝国的难民,而当时的拜占庭帝国正逐渐被土耳其人瓦解,直到1453年君士坦丁堡(Constantinople)被彻底占领。幸亏有这些难民,一些意大利学者才掌握了阅读重要古希腊语原稿的能力。其中有些文稿是新发现的,包括多篇柏拉图对话录和神秘的"赫耳墨斯·特里斯墨吉斯忒斯"(Hermes Trismegistus,他被认为是一位古埃及圣贤)的文稿。这些文稿由费奇诺进行翻译,他极度崇拜柏拉图,以至于他和他的信徒常被称作"新柏拉图主义者"(Neoplatonists)[50:第1—4章;53:第3章]。

如今以古希腊原文进行研究的其他著作,如《新约》(New Testament)和亚里士多德的著作,先前便因拉丁语的译本而为人知晓。然而,人文主义者发现,这些译本(有时是古希腊文稿的阿拉伯语译本的转译)与古希腊语原始文本有严重的差异。16世纪的意大利哲学家

彼得罗·蓬波纳齐（Pietro Pomponazzi），正是在阅读了亚里士多德的古希腊语原著之后，才确信他的中世纪前辈圣托马斯·阿奎那（St. Thomas Aquinas）犯了一个错误，即后者暗示亚里士多德宣扬灵魂不朽。这一发现引发了对托马斯主义（Thomist）学说的全面质疑，该学说是对基督教教义和亚里士多德学说的融合。于是，对精确译本的寻求带来了出人意料的发现，即饱受膜拜的古人思想比早前设想的还要遥远和陌生[52; 第4章]。

根据人文主义者的说法，甚至是古典拉丁文原著在集体失传之前也长期遭误读。重新发现这些古典著作，对诸如彼特拉克及其追随者科卢乔·萨卢塔蒂（Coluccio Salutati，他们发现了西塞罗的一些往来书信）、波焦·布拉乔利尼（他发现了西塞罗的部分演说词）等学者而言，可是他们人生中一件令人兴奋的事。然而，学者发现，同一文稿的核心词语在不同抄本中存在差异，所以必须发展"文本校勘"（textual criticism）的技艺；换言之，要重建古典文稿的原始文本，恢复其尚未受到系列手抄者歪曲的原始样貌[126; 第12章; 130]。

在中世纪时期便已知名的古典文本，至此被重新解读。自11世纪以来，意大利各大学尤其是博洛尼亚（Bologna）大学已经在研究罗马法，但首先将这些法律条文置于古罗马文化与社会背景之中进行诠释的是人文

主义者，他们对此的熟稔得益于古典文学及铭文研究。例如，在15世纪中叶，人文主义者洛伦佐·瓦拉凭借自己的罗马史和（特别是）拉丁语史知识，宣称所谓的"君士坦丁献土"法令（Donation of Constantine）根本与君士坦丁大帝无关，而是几个世纪之后的伪作。这一文件的内容是，君士坦丁大帝将意大利中部的土地赠送给当时的教宗及其继任者。但据瓦拉判断，该文件的语言风格过于粗蛮，所以一定晚于它所宣称的出现日期[66；第1章]。

人文主义者和相关的艺术家对古典时期的态度，呈现出相互矛盾的两个方面。一方面，相较其中世纪前辈，他们更意识到古典时期与当下之间的距离，也更关注他们所谓的蛮族入侵意大利之后的语言败坏以及艺术衰退；另一方面，他们在私人情感上与伟大的罗马人更觉亲近。彼特拉克给西塞罗等人写信，而马基雅维利则说自己在与古人对谈。他们两位都认为古典时代能被复兴。彼特拉克对1347—1354年（在罗马城内）重建罗马共和国的企图①抱有兴趣并表示赞同。马基雅维利在

① 据英国学者詹姆斯·布赖斯（James Bryce）在《神圣罗马帝国》（孙秉莹等译，商务印书馆，2017年，第543—544页）的帝国历史大事年表记载，1347—1354年，科拉·迪·里恩佐（Cola Di Rienzo）在罗马发动一场革命，在教宗使节的赞同下他被任命为保民官（Tribune）；数月后他从权力巅峰上跌落下来，逃往亚平宁（Apennines），（转下页）

《论李维》(*Discourses on Livy*)中满怀热情地倡导，现代国家可以且应该仿效古罗马的政治和军事体系，比如民兵制度[115, 111]。

要理解在建筑或戏剧领域复兴古典形式的意义，要明了热衷于发现及修订古代手稿的意义，我们有必要把这些看作一项雄心伟业的组成部分。这一雄心无非是想恢复古罗马生活。那这意味着什么？要分辨人文主义者所书写的是字面意思，还是暗喻托词，他们又在多大程度上想复古，这有时并不容易。不过，复兴的基本思想可远比修辞手段复杂得多。和古人一样，很多人文主义者也相信历史周期论，即一个时代可以是前一个时代的再现或重演。他们中有些人认为自己及同胞能转变为"新罗马人"，像古罗马人那样讲话、写作和思考，并努力创造出像古罗马人在斗兽场、《埃涅阿斯纪》以及罗马帝国本身所展示出的那般成就。重返过去的想法可能一直是个神话（如前文所示），但仍然是某些人不仅相信而且活在其中的神话。

人文主义者的核心概念之一是"模仿"(imitation)，

（接上页）再去波希米亚，在那里为皇帝查理四世（Charles IV）所囚，并被送回阿维尼翁（Avignon），然后由教宗克莱门特六世（Clement VI）用有限的武装人员押回罗马，在1354年的一次人民暴动中被杀。——译者注

与其说是对自然的模仿，不如说是对伟大作家及艺术家的模仿。就现今而言，这样的想法会让人觉得奇怪。我们已经习惯于把诗歌及绘画看作创作者个人思想及情感的表达，而且尽管我们意识到有些艺术家的确在模仿他人，但对这种情况，我们倾向于视其为缺乏才能的表现，或是那些有待"发现自我"及形成自我风格之人的失策之举。"模仿"现已成为一个贬义词。作家及艺术家都急于强调自己的原创性、自发性和独立性，而否认受到前辈们的"影响"（更不必说抄袭，这种行为已被视为对他人知识产权的盗取）。从另一方面看，在文艺复兴时期，尽管已开始出现抄袭指控，但让作家及艺术家更为焦虑的是相反的一端。虽然我们总觉得这是一个富于革新性和原创性的时期，但艺术家及作家则刻意强调自己对优秀古代典范的模仿，如万神殿、《拉奥孔》雕像、西塞罗、维吉尔、李维，等等[77, 78]。

这一模仿并非刻板的盲从。套用一个当时的流行比喻，他们的模仿不是"照搬"（ape）古人。其模仿是为了汲取模仿对象的精华，将之融入自己的作品，如果可能的话，实现比肩甚至超越它。人们普遍认为"现代人"没希望做出比肩古人的成就，更不必说什么超越的可能，但这一设想本身则是有些人想要回应的一个挑战。正如我们所看到的，米开朗琪罗能让一些人将他的一件雕塑

作品误认作古代真品。阿尔伯蒂写的一部拉丁语喜剧被误认为是古典作品。16世纪的人文主义者卡洛·西戈尼奥（Carlo Sigonio）"发现"了一部失传的西塞罗作品，但这其实是他自己的创作。

关于模仿原作应该达到怎样的程度，这个问题有不少争议。有些人强调应当与其古典原型保持一定的距离，不论该作品多么富有声望，学者兼诗人安杰洛·波利齐亚诺（Angelo Poliziano）是持此类看法的人之一。"那些纯粹依靠模仿而从事写作的人，在我看来就像鹦鹉学舌或喜鹊报喜一样，拟其音却不懂其意。这样的作家既没有实力，也没有生命力。"[78：第8章]16世纪的威尼斯评论家彼得罗·本博（Pietro Bembo）认为拉丁语写作应模仿西塞罗，但他也希望意大利语成为一门庄严的文学语言，主张将14世纪的托斯卡纳（Tuscan）作家彼特拉克和薄伽丘列为最好的模仿对象，称他们的作品为现代的"古典之作"。本博的朋友卡斯蒂廖内也谈论过模仿的自相矛盾之处。在他的《廷臣论》中，有一个人物角色宣称，如果我们模仿古代人，其实我们便没有真正模仿他们，因为古代人自己没有模仿过任何人；对此，书中的另一个人物回应道，古罗马人模仿过古希腊人。

历史距离意识的逐渐增强，使模仿受到了质疑。有些人在问："古代人模仿过谁？"随着时代的变迁，模仿

变得不合时宜了吗？无论他们是否乐意，文艺复兴时期的艺术家及作家对古人的模仿还是局限在某些领域之内。首先，古典时期的作品只是零星地保存下来。正如我们所看到的那样，在绘画以及音乐领域，古典时期并没有存世的作品可供模仿。画家和音乐家被迫获得了自由。然而，缺乏某些种类的具体原型还只是个次要问题，与之相比，更大的问题是这样一个根本事实：文艺复兴时期的意大利人生活在和古代人完全不同的世界。他们的经济、社会及政治体制和古罗马的那些大不相同，后者设有元老制、奴隶制、军团制以及庄园制等。在这种情况下，要恢复古罗马社会的理想只能是个梦想而已。

事实上，彼特拉克、布鲁内莱斯基、阿尔伯蒂、瓦拉、安德烈亚·曼特尼亚（Andrea Mantegna）、费奇诺，以及其他14世纪和15世纪的学者、作家和艺术家，在许多方面，离他们自以为亲近的古罗马更远，而离他们自以为很远的"中世纪"更近。尽管这些人排斥他们相距不远的所谓"哥特"艺术、"经院"（scholastic）哲学以及"粗蛮"的拉丁语文法，但事实上，他们是在这些中世纪晚期文化中成长起来的，并在许多方面仍然属于这一时期。例如，尽管他们接受了哥特手写体的训练，但他们发现自己仍旧很难读懂古罗马铭文。

人文主义者排斥他们所知的中世纪晚期文化，有时却将中世纪早期文化误认作他们百般崇拜的古典文化。例如，当人文主义者波焦·布拉乔利尼设计出我们所谓的"文艺复兴字体"或"意大利字体"（Italic）时，他以为自己遵循的是古典样式，殊不知这些样式实际上来自早期的、使用哥特手写体之前（pre-Gothic）的中世纪。① 同样，布鲁内莱斯基将佛罗伦萨洗礼堂（Baptistery）当作他的建筑改革的原型，以为那是古典时代的神庙，而最后却发现它是托斯卡纳的仿罗马式建筑（Romanesque），可能建于 8 世纪[126; 第 27 章]。

中世纪的持续性影响在 16 世纪也依然可见，甚至在卢多维科·阿里奥斯托和巴尔达萨雷·卡斯蒂廖内这样典型的"文艺复兴人"的作品里也依然可见。阿里奥斯托最著名的作品是长篇叙事诗《疯狂的奥兰多》（*Orlando Furioso*, 1516）。这部诗作带有阿里奥斯托研究过的古典史诗的痕迹，但更为明显的是它受

① 人文主义者科卢乔·萨卢塔蒂（1331—1406）结合 8 世纪的加洛林小写体（Caroline minuscule）和古罗马手写体（Roman script）发展出人文主义小写体（humanistic minuscule）。波焦以此为基础设计出人文主义正体（humanistic bookhand），成为罗马体字型（Roman type）的前身；而他的朋友尼科洛·尼科利（Niccolò Niccoli, 约 1364—1437）则延伸出人文主义草体（humanistic cursive），即意大利斜体字型（Italic type）的前身。——译者注

到了中世纪浪漫作品的影响，尤其是查理曼传奇纪事[Charlemagne cycle，奥兰多正是其中的主人公罗兰(Roland)]。这部诗歌也不是普通的骑士罗曼史；它对中世纪内容的处理更具讽刺意味，以至于不符合完全意义上的浪漫主题。但这部诗歌也不是简单的古典史诗仿作，它只能由一位同时具备两种传统意识，而又不能完全归于其中一种传统的诗人来完成。讽刺性的疏离感是一位脚踏两大阵营学者的唯一可行立场[74；第2部分]。

同样，卡斯蒂廖内著名的《廷臣论》(1528)，尽管它有对古代前辈作品的致敬，如参考了西塞罗关于完美演说者的论述，但它主要讨论的是扮演某一个社会角色的规则，而这个社会角色在古典时期的雅典或共和时期的罗马闻所未闻，在中世纪时期却人尽皆知。可以说，这本《廷臣论》是在古典行为理念的影响之下重写的一本中世纪宫廷礼仪指南，或者是将那些理念融入非古典时期社会背景下的一次创造性改编。如同阿里奥斯托的诗歌一样，这本书也只能由熟知中世纪和古典时期两种传统的人来完成[86，106]。

人文主义立场中的固有矛盾和冲突，在某一个领域尤为明显，即历史写作领域。当时想书写晚近的意大利史的某些历史学家，如洛伦佐·瓦拉和莱奥纳尔多·布鲁尼，企图遵循李维罗马史的范式，并模仿李维的语言

进行写作。可是,他们所选择的主题使这一任务不可能完成。比如,古典拉丁语词汇中并没有教宗派(Guelf)和皇帝派(Ghibelline)①等政治派系、穆斯林、伦巴第(Lombardy)和大炮等,因为这些组织机构、团体及事物在古罗马时代尚未出现 [47]。想将所有新事物全部注入古典模具,这是不可能的。乔尔乔·瓦萨里用意大利语写《艺苑名人传》,由此避开了这些语言方面的问题,但他的作品也反映出赞赏近代艺术和仰慕古典艺术之间的矛盾关系。尽管他借鉴了普鲁塔克的《希腊罗马名人传》(*Lives*)、西塞罗的修辞学兴衰简史以及老普林尼的《博物志》(*Natural History*)等古典作品,但这些都无法掩盖以下事实:瓦萨里的这部巨著在古典时代没有可与之对应者,究其原因,是古希腊和古罗马的统治阶层从来没有像米开朗琪罗时代的统治阶层那样认真对待艺术家。

然而,人文主义者态度里的矛盾之处,在他们谈论宗教时表现得最为明显。毕竟,除了极个别例外,他们都是基督徒,而非异教诸神的信徒。彼特拉克、阿尔伯蒂、瓦拉及费奇诺都是牧师,阿尔伯蒂和瓦拉均为教宗

① 教宗派(又称"归尔甫派")与皇帝派(又称"吉伯林派"),是指中世纪时期位于意大利中部和北部分别支持教宗和神圣罗马帝国的派别。——译者注

服务，而人文主义者埃涅阿斯·西尔维乌斯·皮科洛米尼（Aeneas Sylvius Piccolomini）后来则成为教宗庇护二世（Pius II）。彼特拉克、瓦拉及费奇诺都写过神学方面的作品，而阿尔伯蒂则设计教堂并撰写过一名圣徒的传记。

有时，文艺复兴时期的个人创作对古代原型的模仿十分细致，但两者在社会文化背景和功能上有很大差异。这一时期的很多作品一直被称为文化"杂糅"（hybrids）之作，在某些方面偏古典风格，但在其他方面显示出基督教的特征[24]。比如，一部史诗可能以维吉尔《埃涅阿斯纪》为范本，用古典拉丁语写成，但主题却是耶稣诞生（the Nativity）[如雅各布·圣纳扎罗（Jacopo Sannazzaro）的一部作品所呈现的那样]或是基督的生平。一位人文主义神学家的拉丁语著作可能把教堂称作"神庙"（temples），把《圣经》称作"神谕"（oracles），将地狱称为"冥府"（Hades），或者像费奇诺那般将其论著命名为《柏拉图的神学》（*Platonic Theology*）。一个文艺复兴时期的坟冢，可能会模仿古典时期的精美石棺（有完整的带翅胜利女神雕像），但也同时刻有基督和圣母玛利亚的形象，两种风格并存[33]。

古典与基督教风格的结合，给解读造成困难，融合（syncretism）往往如此，因为这一结果可能源自不同的

缘由。而四百年后的人们很难判断，费奇诺是将柏拉图主义装扮为神学，还是将神学装扮为柏拉图主义。包括布克哈特在内的19世纪历史学家，倾向于将意大利人文主义者描述为本质上的"异教徒"（pagans），认为他们不过是口头上的基督徒。而今天的学者则更倾向于认为，那些意大利人文主义者其实是口头上的异教徒。他们在基督教语境里使用"神谕"之类的古典语汇，可能仅仅是试图写出"纯正"拉丁语而已。使用古典语汇也可能是一种学者的游戏。比如，1464年的某日，画家安德烈亚·曼特尼亚和他的朋友们前往加尔达湖（Lake Garda）远足，去寻找古典遗迹，他们自称"执政官"（consul），而这是古罗马的官名。

指出某些形式的"异教化"流于表面，并不是否认古典价值观与基督教价值观之间存在某种程度的张力，也不是去否认那个时代的人对此有所意识，或是此类肤浅异教化给他们造成了忧虑。类似的问题在早期基督教时期已经出现。比如，早期基督教教父奥古斯丁（Augustine）和哲罗姆（Jerome）既属于传统古典文化又属于新兴基督教文化，他们试图调和这两类文化，使雅典与耶路撒冷达成和解，这多少有些困难。对哲罗姆而言，这带来的内心冲突过于激烈，以至于发生了戏剧性的事情，他梦见自己被拖到基督面前接受审判，并被判

有罪,因为"他是西塞罗信徒而非基督信徒"。

教父们以折中的方式解决了上述的冲突,如奥古斯丁生动别致的著名描述:"掠夺埃及人"(spoils of the Egyptians)。据《旧约》(Old Testament)记载,当以色列人撤离埃及时,他们带走了埃及的珍宝。同样,基督徒也可以挪用异教经典的精华,为己所用。无论如何,有些早期基督徒认为古希腊人是从犹太人那里学会了正宗的教义[所谓的"古代神学"(ancient theology)]。4世纪的优西比乌(Eusebius)这样写道:"柏拉图除了是会说阿提卡希腊语(Attic Greek)的摩西(Moses),他还能是什么呢?"

这种折中深得人文主义者之心,当然,他们的问题不是让传统基督教文化将就重新发现的古典文化,而是恰恰相反。他们中很多人的兴趣点在早期基督教教父身上,而有些人的兴趣则在古代神学方面,如费奇诺[64: 第1-2章]。有少数学者,如15世纪的希腊难民格弥斯托士·卜列东(Gemistos Pletho),可能已经放弃了基督教信仰而皈依了异教神祇,但绝大多数人文主义者是想成为古罗马人,并同时保留自己的现代基督徒身份。出于对协调一致的渴望,他们对古代文本进行了我们现在觉得有些牵强附会的解读。比如,他们认为荷马的《奥德赛》(Odyssey)以及维吉尔的《埃涅阿斯纪》是灵

魂自我修行的人生寓言。不过,每一个时代在回望过去时都戴着自己的时代滤镜,我们不必臆断自己的时代是个例外。

解读古代形式的复兴之于视觉艺术的意义,比解读它在文学方面的意义更难一些,因为我们通常缺乏证据来证明艺术家的意图。但有迹象表明,有人试图让古典融入基督教,也有人运用早期基督教的原型。比如,布拉曼特修建的坦比哀多小堂(图2),不仅让人联想到异教神庙,而且也会让人想起一类专为纪念殉道而修建的早期基督教堂,而蒙托里奥的圣彼得教堂的确是在圣徒彼得的受难之地修建的 [35:第6章]。至于米开朗琪罗,因为有他的诗歌帮助我们理解他的画作和雕塑,所以我们很清楚他的愿望是将古典形式与基督教义结为一体[112]。

然而,尽管构想十分全面,但复兴古典的目的并不是让古典取代基督教。当然,要承认这一点会模糊文艺复兴与中世纪之间的界限,因为哥特式①(如这一现代称

① 据《不列颠百科全书》称,哥特式艺术由罗马式艺术演变而来,从12世纪中叶持续到16世纪末。哥特(Gothic)一词,为文艺复兴时期古典化的意大利作家所创造,因他们将中世纪建筑的发明(在他们看来,这些建筑透着非古典式的丑陋)归于5世纪摧毁罗马帝国及其古典文化的蛮族哥特人。直到19世纪,该称谓都带有一定的贬义色彩。——译者注

谓所暗示的那般）艺术之前的"罗马式"艺术，其模仿对象便是古典形式；而维吉尔和贺拉斯这些古典大诗人的作品，早在中世纪时期便已成为各修道院和大学的学习内容 [126]。我们不应当把文艺复兴看作一场与传统骤然决裂的文化"革命"，更准确的做法是，把它当作一个循序渐进的文化发展过程；在这个发展进程中，有越来越多的人逐渐对中世纪晚期文化渐感不满，而愈发受到古典文化的吸引。

那么，这是如何发生的呢？这个问题最难回答，不是因为难以想象其可能的答案，而是因为难以将这些答案落实到准确可靠的证据上。尚古，是达到目的的一种手段、一种为与相对晚近的中世纪相决裂而进行辩护的方式吗？或者这些人热衷于古代世界只是出于单纯的个人兴趣？要想合理解释复兴古希腊和古罗马的这一集体性尝试，我们必须弄清楚以下三个因素：这场运动的地理学因素、年代学因素以及社会学因素。为何这场运动发生于意大利的中北部地区？为何它在14世纪、15世纪以及16世纪的发展势头持续增强？为何它尤其吸引城市贵族（patricians）？让我们来依次看看这三个问题。

古典复兴起源于以独创性著称的意大利并非偶然，因为它热爱的主要是罗马而非雅典——是维吉尔而非荷马，是万神殿而非帕特农神庙（在雅典落入奥斯曼帝

国统治的时期，人文主义者很少会造访那里）。我们可以这样做个比喻，人文主义者是在发现他们的祖先，而有些贵族家族宣称他们是古罗马人的后裔。比如，威尼斯的科尔纳罗（Cornaro）家族就宣称，其祖先是西庇阿出身的科尔内利（Cornelii）氏族。钱币、坟冢、神庙、圆形露天剧场等古典时期物质遗存，已较为意大利人（当然也包括意大利艺术家）所熟悉。事实上，意大利艺术在 8 世纪、12 世纪甚至 14 世纪汲取了古典艺术的众多灵感，到底这是古典文化的余波还是复兴，我们很难下定论。当仿古变得更加频繁、全面和自觉时，我们才称其为"文艺复兴"，但意大利与欧洲其他地区不同的一点则是，此地的古典传统从未走远。

要弄清年代学因素，遇到的问题更多。即使长期以来，古典时期的遗存已成为意大利景观的一部分（或者如某些古典文稿一样，藏于维罗纳的各图书馆及其他地方），但为何它们从彼特拉克时代起才开始受到重视呢？这个问题的答案很明显：那想必是因为古典范式看上去更契合当代的需求。所以这之间到底发生了什么变化？最显著的变化是 12 世纪和 13 世纪时意大利北部城邦的崛起，即这些城镇取得了自治权 [7]。以经济学术语来解释，这些城镇的兴起是源自欧洲与中东地区之间的贸易增长。这不难看出商业寡头统治集团渴望独立

的理由。而且这些城镇地处教宗与皇帝的交界地带,这一地理位置的特殊性使其获得独立更顺理成章,否则的话不会这么顺利。这些城邦的执政团体将自己视为"执政官"或"城市贵族",将他们的市议会等同于古罗马的"元老院"(Senate),而将他们的城邦看作一群新罗马城邦。此种自我独立与对古典时代的认同之间的关联,在15世纪初的佛罗伦萨显得格外清晰。当时,来自米兰(Milan)的威胁增强了佛罗伦萨人及其代言人(人文主义学者兼文书长莱奥纳尔多·布鲁尼)的自我意识及价值观意识,如他们在捍卫的"自由"理念[16, 43]。然而,自12世纪以来,意大利北部城镇对古罗马人的情感认同日益浓厚,前面所提的佛罗伦萨自由意识的增长只是这漫长故事里的戏剧性插曲。

尝试理清文艺复兴的年代学因素已涉及第三个问题,即当时的社会因素。文艺复兴是一场少数派的运动,这一点毋庸置疑。而且,这场运动发生在城市而非乡村。例如,那些笔下流淌着乡野之美及田园诗情的作家,其主要居所不是他们的乡间别墅(夏天或会暂时居住),而是他们的城镇大宅。而在城镇,复兴古典的想法只对少数群体有吸引力,更准确地说,是只对三个少数群体有吸引力。其中包含人文主义者群体,大致是由专业人士、教师或公证员组成。另外一个群体是统治阶

层，包含城市贵族、高级神职人员和君主，他们的资助范围扩展到新式的艺术及学问。还有一个群体是艺术家，他们大多是城市手艺人和小店主的子嗣[6: 第3章]。

人文主义者与艺术家的兴趣趋同到何种程度，我们很难弄清楚。有些油画，如波提切利的《诽谤》（图4）或《春》(*Primavera*)，其创作前提是艺术家必须具备古代文学知识，但13岁便已辍学的波提切利不可能掌握相关知识。所以有人提出，《春》的创作"方案"应该是出自一个人文主义者的建议，如费奇诺或波利齐亚诺——他们两人可能与波提切利认识，即便不是朋友关系[25: 第3章]。

另一方面，布鲁内莱斯基、多纳泰洛和其他艺术家在古典建筑与雕塑的形式上倾注了他们的激情与志趣，但这一点是否为大多数人文主义者所理解，我们并不确定。阿尔伯蒂与布鲁内莱斯基、多纳泰洛和画家马萨乔（Masaccio）都是好友，他不仅写戏剧和对话录，也设计建筑，是为数不多的能跨越这两类文化之隔阂的学者。即使是兴趣广泛的列奥纳多·达·芬奇，也只能站在这分界线的一边[110]。掌握所有技能成为"全才之士"(universal man)是那一代人的理想，但这很难在很多人身上真正实现，即使是在一个专业研究压力远远小于今天的时代。

简而言之，复兴古典对每一个社会群体意味着不同的含义。在佛罗伦萨、罗马、威尼斯等地，其含义都有所不同。如果我们思考下这场运动的时间脉络，上述观点会变得尤为明显。我们会发现，在 14 世纪，少数狂热分子对古典时期的兴趣日渐浓厚，尤其是彼特拉克。他其实远不是"首批的真正现代人之一"，而是属于中世纪晚期文化，即使他试图拒绝其中的某些元素。在 15 世纪时，这场运动开始将统治阶层的重要成员卷入其中，包括教宗们 [如尼古拉五世 (Nicholas V)、庇护二世]、君主们 [如费拉拉 (Ferrara)、曼图亚和乌尔比诺 (Urbino) 等城邦的统治者]，当然还有洛伦佐·德·美第奇 (Lorenzo de'Medici)，他是佛罗伦萨的无冕之王。在这一时期，有少数女性也研读古典著作并用拉丁语撰写书信和论著；但如同维罗纳的伊索塔·诺加罗拉 (Isotta Nogarola) 一样，她们有时也发现，男性人文主义者（如瓜里诺）拒绝将她们和男性平等对待[45: 第 2 章]。

到 16 世纪，越来越多的古典文化被吸收同化，早期的狂热分子小团体已渐渐发展为大团体，有相当数量的教师加入进来，而造成这一情况的部分原因是印刷术——图像以及文本印制——该项新发明促使思想观念更加迅速地传播开来。的确，在这种背景下，将许多新思想和新观念引入学校教育便有了可行性。新的风尚

在贵族间流行开来：讨论柏拉图的思想（类似场景出现在卡斯蒂廖内的《廷臣论》中），收藏古典雕像，委托艺术家给自己绘制肖像，修建所谓"古代"风格的城镇大宅或乡郊庄园。彼特拉克和阿里奥斯托的诗歌不仅为上层阶级所熟悉，也被手艺人和小店主所知晓。

到了这一时期，有相当多的意大利女性也卷入了这场文艺复兴运动。其中有少部分女性以艺术家身份活跃，比如给画家父亲做助手的玛丽埃塔·丁托列托（Marietta Tintoretto），还有贵族索福尼斯巴·安圭索拉（Sofonisba Anguisciola），她是一名为家人和朋友画像的业余画家。另外，许多女性纷纷以彼特拉克体创作诗歌，如佩斯卡拉（Pescara）侯爵夫人维多利亚·科隆纳（Vittoria Colonna）和威尼斯名妓韦罗妮卡·佛朗哥（Veronica Franco）。其他女性则积极资助各艺术家，如曼图亚侯爵夫人伊莎贝拉·德·埃斯特（Isabella d'Este），她是一位狂热的艺术品藏家，拥有乔瓦尼·贝利尼（Giovanni Bellini）、佩鲁吉诺（Perugino）、达·芬奇和提香（Titian）等大师的名作[94, 97]。

文艺复兴赢得广泛的公众参与度，是该场运动在15世纪和16世纪的重大进展。此时还发生了其他的重大变化。关于这场运动不同阶段的最好记述，出自艺术家兼历史学家乔尔乔·瓦萨里之手，他将这一时期的艺术

发展划分为三个阶段：初期、中期和现在所谓的文艺复兴"盛期"[20]。在瓦萨里笔下，每一个时代都取得了超越前一个时代的成就，但其目标始终未变。然而，有人可能认为，在同一时期，艺术家和作家的目标是不断变化的。在建筑和文学之类的领域，按照古代规则进行创作的初衷，被灵活阐释并凝结为一个理想目标：遵循古代范例中的"规则"密码。有人可能会说（为了表达更清晰，此处稍稍夸张一点），至1500年前后，一场曾经具有颠覆性（至少某些经院哲学家这么认为）的运动，已经转变成为建制的一部分。它已经被制度化、程序化，而最后被纳入了传统之中。

然而，1500年在意大利之外的地区，复兴古典依然是新奇事物。这场运动尚未失去它的冲击力。现在，我们要把注意力转向意大利以外，看看在那些地区发生了什么。

第三章

其他国家的文艺复兴：意大利的应用

文艺复兴的与众不同之处在于模仿古典时代,但这种模仿并不是一个简单的过程,这一点现在应该很明确。它是有问题的,而且当时的人也常常这么认为。而我们不得不承认,其他国家对意大利文化的效仿同样如此,正如本章将要展现的那样。

介绍这一主题的常规做法是描述意大利人在国外以及外国人在意大利的相关活动,这样做自然也没有什么错。然而,长久以来,该主题的研究者已对此种传统叙述方式——叙述文艺复兴在意大利之外的"传播"(diffusion)或"接受"(reception)——深感不满,因为这种描述含有误导性的暗示:意大利人是积极主动的,富于创造性和革新精神;而其他欧洲人则是被动的,仅仅是意大利"影响"的接受方,或者借用历史学家喜欢的一个比喻,他们只是一个"借款方",永远欠着意大利的影响债。

那么,这种传统描述的问题在哪里呢?首先,它将"意大利"与其他地区对立起来的二分法引人误解,因为在和托斯卡纳,特别是和佛罗伦萨的联系上,意大利的其余地区相较于欧洲其他国家并没有什么不同。例如,新的建筑风格要晚些时间才会出现在威尼斯,而且这种

风格在被接受之前须经过一番修改,以适应威尼斯人的口味。不管怎样说,意大利都不是唯一的文化革新之地。彼特拉克不是在托斯卡纳,而是在当时设立于阿维尼翁的罗马教宗的教廷,收获了一些最重要的经历,结交了一些最重要的朋友,并写下了一些最著名的诗篇[115]。同样,在15世纪初期,扬·范·艾克(Jan van Eyck)、罗希尔·范·德·魏登(Rogier van der Weyden)和其他画家是在尼德兰开发出了新的油画技法,而这一技法在意大利产生了广泛影响,而佛兰德(Flemish)大师们的画作也甚受推崇。尼德兰在音乐方面享有卓越的地位,这一点连意大利人也认同。一位意大利作家曾说,约翰内斯·奥克冈(Johannes Ockeghem)是音乐上的多纳泰洛,而若斯坎·德·普雷(Josquin des Près)是音乐上的米开朗琪罗[88]。很多艺术大家和文学大家都曾效仿意大利人,从中汲取灵感,如阿尔布雷希特·丢勒(Albrecht Dürer)与汉斯·霍尔拜因(Hans Holbein),伊拉斯谟与蒙田,威廉·莎士比亚与米格尔·德·塞万提斯(Miguel de Cervantes);但他们灵感的来源却不止于此,而且也绝不会不假思索地盲目模仿。换言之,描述文艺复兴的传播或"接受"——借用传统术语——的传统叙述,有其误导性。那么,我们该如何恰当描述它呢?

近年来,历史学家和文学评论家致力于动摇文化

"生产"与文化"消费"之二分法的根基,并一直强调这样一种做法,即人们普遍会修整所获得的文化"商品",并使之适应自身的需求。所以,我们在这里可以提出一个疑问:意大利对15世纪和16世纪欧洲其他地区的艺术家、作家和学者而言,到底有何用处?因此,我们要把注意力从所谓的"供给"转向"需求",将考虑的重点不是他们借鉴了什么(更不用提从谁那里借鉴),而是他们如何将意大利消化、吸收、重新加工、本土化直至彻底改变它的过程。换言之,这种文艺复兴在意大利之外的"接受"叙事,将尝试使用现代的"接受理论"(reception theory)。该理论是一些文学研究者企图以更具内涵的概念——一种创造性误读的微妙过程——取代简单的"影响"(influence)概念的一种尝试。因此,当我们考察意大利人在外国的活动时,不仅要问"是什么人在什么时间去了哪里,带着什么目的",还要详查这些人是如何被接受的——从另一种意义上说。

意大利人文主义者和艺术家出访他国,似乎分属两次并不相关的出国潮[67;第7章]。第一批是人文主义者。尽管彼特拉克早在14世纪就造访过尼德兰与巴黎,但人文主义者向他国的真正流出似乎发生在15世纪30年代与16世纪20年代之间,并在15世纪晚期达到知识分子移居海外的高峰。意大利学者各自奔赴法国、匈

牙利、英格兰、西班牙、波兰及葡萄牙。在离开意大利的这群人里，鲜有顶级学者的身影；其实，人们有权怀疑，有些人移居海外的缘由是他们没有能力在意大利国内谋到好的职位。至于艺术家这一更为出众的群体，他们中的绝大多数人出国时，已比人文主义者迟了一代人的时间，所以这一进程是在16世纪初期达到高潮。而与人文主义者类似，艺术家之中的大多数人去了法国，其中有画家罗索（Rosso）和普列马提乔（Primaticcio）、金匠本韦努托·切利尼（Benvenuto Cellini）、建筑师塞巴斯蒂亚诺·塞利奥（Sebastiano Serlio）和列奥纳多·达·芬奇，他们都是受国王弗朗索瓦一世（François I）邀请而去往法国，而弗朗索瓦一世是北方文艺复兴（Northern Renaissance）最伟大的艺术赞助人之一[58]。

他们为何要出国呢？就今日而言，去国外旅行或工作可能是相对轻松的决定，而考虑到当时国外旅行的困难与危险以及背井离乡的痛苦，在大多数情况下，要做出这样的出国决定想必是一件艰难的事情。有些艺术家与人文主义者离开意大利的缘由几乎和文艺复兴毫无关联。他们中的少部分人是因为肩负外交任务而出国，如前往中欧地区的埃涅阿斯·西尔维乌斯·皮科洛米尼（后来的教宗庇护二世），或者巴尔达萨雷·卡斯蒂廖内，后者最终以教廷大使（papal nuncio）的身份在西班

牙辞世。其他人由于政治或其他原因而被流放外国。例如，对波兰人文主义发展做出重要贡献的菲利波·"卡利马科"（Filippo 'Callimaco'，其绰号取自一位古希腊学者兼诗人的名字），在被卷入一场失败的政治密谋行动后，不得不匆忙离开意大利。

这一时期也有不少广为人知的宗教流亡者。莱利奥·索齐尼（Lelio Sozzini）与其侄福斯托·索齐尼（Fausto Sozzini）是来自锡耶纳（Siena）的学者，他们认为，在16世纪中叶逃离意大利以避开宗教法庭的异端审判是一种明智选择，因为他们不相信三位一体（Trinity）的教义[后人将两位学者反对三位一体论的神学主张称为"索齐尼主义"（Socinianism）]。索齐尼叔侄和另外一些流亡人士，如在牛津避难的彼得·马蒂尔·韦尔米利（Peter Martyr Vermigli），在旅居外国的意大利人文主义者这一身份之外，其异端身份也同样不容忽视。也有些人是出于个人原因而流亡国外。根据对名人轶事情有独钟的乔尔乔·瓦萨里记载，佛罗伦萨雕塑家彼得罗·托里贾尼（Pietro Torrigiani）在一次口角中打折了米开朗琪罗的鼻子，因而不得不离开佛罗伦萨。如果不是因为这次争吵，位于威斯敏斯特（Westminster）修道院的亨利七世（Henry VII）私人礼拜堂，可能就不会有那间精美的文艺复兴式墓室传世。

不独对于文艺复兴,无心插柳引发的意外后果对一切历史进程而言都具有重要意义,这一点我们应当铭记。

正是上述影响引发了史学界对文艺复兴时期游历活动的兴趣。这些影响还包括游历者所做的正式或非正式的授课,如希腊语、修辞学、诗歌、雕塑,或仅仅鼓励本地才俊去打破他们的传统。1526年在西班牙南部的格拉纳达(Granada),威尼斯大使安德烈亚·纳瓦杰罗(Andrea Navagero)与加泰罗尼亚(Catalan)诗人胡安·博斯坎(Juan Boscán)有一次偶遇,而刚好也是著名诗人的纳瓦杰罗说服后者以卡斯蒂利亚语(Castilian)创作意大利风格的诗歌。

这些游历在文化方面造成的影响并不总是无心插柳。有些意大利人出国游历是受到王室赞助者(如弗朗索瓦一世)的邀请,或受到热衷文艺的当地贵族的邀请,如扬·扎莫伊斯基(Jan Zamojski)——他是16世纪晚期的波兰首相(chancellor),曾聘请一位意大利建筑师为他建造一座新城,后来这座城镇以其建造者的名字命名为"扎莫希奇"(Zamość)[57]。赞助人本身也可能是移居国外的意大利人,他们生活在像布鲁日(Bruges)或里昂(Lyons)那样城市里的商人聚集区。意大利的公主们也担任文化中间人,最显著的例子包括出身那不勒斯的公主阿拉贡的贝亚特里切 [Beatrice of Aragon,

匈牙利国王匈雅提·马加什（Hunyadi Mátyás，或称Matthias Corvinus，1458—1490年在位）的王后]，米兰公主博娜·斯福尔扎 [Bona Sforza，波兰国王齐格蒙特（Zygmunt）的王后]，以及凯瑟琳·德·美第奇[Catherine de' Medici，法国国王亨利二世（Henri II）的王后，后成了寡妇]。即便是军人也可能热衷于赞助艺术，画家马索利诺（Masolino）就是受到托斯卡纳的佣兵队长皮波·斯帕诺（Pippo Spano）的邀请而去了匈牙利。

那么当地人对这些意大利移民的思想和技艺做出了怎样的回应呢？他们中的有些人在国外大受欢迎。例如伦巴第的人文主义者彼得罗·马尔蒂雷·德·安杰拉（Pietro Martire d'Anghiera），他于1488年访问了萨拉曼卡（Salamanca）大学，做了一场关于古罗马诗人尤维纳利斯（Juvenal）的讲座，一时传为佳话。当时演讲厅里听众爆满，以至于演讲者本人无法进入大厅，最后是仪仗官和其他工作人员为他清理出一条通道。据他自述，他在讲座结束后奏凯而去时，收获了像奥林匹克运动会冠军一样的荣耀。也许彼得罗·马尔蒂雷夸大了听众们的热情，毕竟他是一位专业的修辞学家，但无论如何，这确实使他拥有了可以向赞助人炫耀的谈资。类似的情况也发生在1511年的巴黎，当时吉罗拉莫·阿莱安德罗（Girolamo Aleandro）举办了一场关于古罗马诗

人奥索尼乌斯（Ausonius）的讲座，前来的听众也是摩肩接踵，其中有普通民众，也有学生和教师。

从他们漂泊不定的履历来看，其他意大利人文主义者在国外受到的待遇似乎要冷淡一些。例如，吉罗拉莫·巴尔比（Girolamo Balbi）起初是去巴黎教书，后来则去了尼德兰、德意志及波希米亚（Bohemia）等地；而雅各布·普布利乔（Jacopo Publicio）在定居葡萄牙之前，一直活跃在德意志和瑞士。有些在本国名不见经传的意大利人，到了国外之后却拥有了声名鹊起的机遇。比如安东尼奥·邦菲尼（Antonio Bonfini），他本来只是小城雷卡纳蒂（Recanati）的一位教师，后来却成了匈牙利国王马加什一世的御用历史学家。在15世纪晚期的这段时间，其他国家特别需要意大利人文主义者，因为各地已发展出对古典文学及知识的浓厚兴趣，而本土的人文主义者尚不能满足此类需求。几年后，当他们培养出本土的年轻一代人文主义者时，这些外国移民才变得不那么必要。

欧洲许多地区对文艺复兴文化产生浓厚兴趣的另一个迹象是各国人士向意大利的流入。当然，人们纷纷赶往那里的缘由不尽相同。他们翻越阿尔卑斯山的目的并不都是拜见学者、观赏画作、翻阅古籍手稿，或去瞻仰古罗马遗迹。像在中世纪一样，外交人员、牧师、军士、商

人及朝圣者也继续着各自前往意大利的行程。在那些对意大利文化感兴趣的造访者中，以学生，特别是前往博洛尼亚大学和帕多瓦大学的学生为众，他们进修法律和医学两大科目。两者并没有被列为人文学科，但它们在人文主义的影响下渐渐发生了变化。不过，我们不能据此推断所有教师都赞同这些革新，更不用说学生（或说资助他们读书的父辈）会将这些新事物归功于意大利了。

在明确以上的限定条件之后，我们仍能注意到一些有翔实记载的意大利访问，这些访问可谓是出于文艺复兴式的合理动机。有些艺术家为学习新的绘画风格，或为研究古典雕塑和建筑的遗存，而前往意大利。例如，1505年，阿尔布雷希特·丢勒在威尼斯遇见了许多艺术家，其中就有被他称为"当时最好的油画家"的乔瓦尼·贝利尼[108]。16世纪20年代，尼德兰画家扬·范·斯霍勒尔（Jan van Scorel）在意大利；而16世纪30年代时，他的学生马尔滕·范·海姆斯凯克（Maarten van Heemskerck，图6）住在罗马，并在那里完成了多幅古代及现代建筑的素描，还结识了瓦萨里。在16世纪30年代，法国建筑师菲利贝尔·德·洛姆（Philibert de l'Orme）也在罗马居住。

对学者而言，他们去意大利是为接触国内无法获得的典籍和研究方法。16世纪最知名的两位科学家或自然

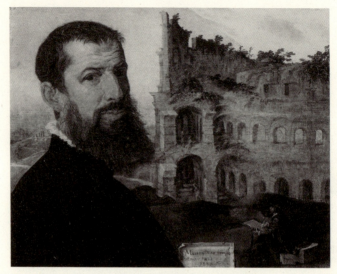

图6 在罗马的一位北方艺术家：马尔滕·范·海姆斯凯克。
感谢剑桥菲茨威廉博物馆（Fitzwilliam Museum）供图

哲学家，可能是尼古拉·哥白尼（Nicolaus Copernicus）和安德雷亚斯·维萨里（Andreas Vesalius）。尼古拉·哥白尼出身波兰，他曾于15世纪末在博洛尼亚大学、帕多瓦大学和费拉拉大学学习希腊语、数学和天文学，这些经历在其主要著作《天体运行论》（*On the Revolutions of the Heavenly Orbs*，1543）里多有体现，该论著认为太阳是宇宙的中心 [93]。安德雷亚斯·维萨里来自佛兰德（Flanders），他前往帕多瓦大学研修医学，其中包括解剖

学,后者成为他的名作《人体的构造》(*On the Fabric of the Human Body*)的主题,该书也在1543年正式出版。

学者或作家为求新知而前往意大利的另一个鲜明例子是托马斯·霍比爵士(Sir Thomas Hoby)。他是一位来自赫里福德郡(Herefordshire)的绅士,因将卡斯蒂廖内的《廷臣论》译成英文而知名于世。据霍比的日志透露,他于1548年前往帕多瓦大学,在那里研修意大利语和"人文学科",同时,他也参加了逻辑学和罗马法的课程。另外,来自尼德兰的尤斯图斯·利普修斯(Justus Lipsius),这位16世纪下半叶最伟大的学者之一,跟随他的赞助人枢机主教格朗韦勒(Granvelle),于1567年前往罗马,目的是会见卡洛·西戈尼奥等古典学者,进行对古代世界的第一手研究[70]。第三个事例是法国历史学家雅克-奥古斯特·德·图(Jacques-Auguste de Thou),他在自传中记载了20岁时自己想游历意大利的"热切愿望"。1573年他抵达意大利后,不仅在威尼斯购买了古希腊语典籍,在曼图亚参观了伊莎贝拉·德·埃斯特的绘画藏品展览,还与瓦萨里和西戈尼奥见了面。几年后,1580年至1581年间,蒙田也访问了意大利,他游览了古罗马遗迹,还去梵蒂冈图书馆翻阅了古典作品的手稿[113]。

然而在除此之外的许多情况下,往往还是那些无

心插柳的访问意义重大。某些来访者并未主动寻求古典文化或是文艺复兴,却与它们不期而遇。例如德意志贵族乌尔里希·冯·胡滕(Ulrich von Hutten),他本是去意大利学习法律,却在此期间被古典文学所吸引,特别是琉善的讽刺对话集。后来当他卷入宗教改革的论争时,这些作品成了他模仿的范本。托马斯·怀亚特爵士(Sir Thomas Wyatt)似乎是在履行外交使命时,发现了意大利体诗歌①之美[很久以前,杰弗里·乔叟(Geoffrey Chaucer)也有过相似的经历]。他以彼特拉克为楷模,从中汲取诗歌灵感 [78:第12章]。与怀亚特同时代的西班牙诗人加尔西拉索·德·拉·维加(Garcilaso de la Vega)因行为不端而被流放于那不勒斯,他在此地遇见了诗人路易吉·坦西洛(Luigi Tansillo)和贝尔纳多·塔索 [Bernardo Tasso,更加著名的托尔夸托·塔索(Torquato Tasso)的父亲]。和他的朋友博斯坎遇见纳瓦杰罗后的转变类似,在这些会面之后,加尔西拉索的诗歌创作也开始显露出意大利式的风格 [74:第 194—198 页]。

当然,我们不能把对文艺复兴的接受简化为人的迁移。它还涉及绘画与雕塑作品的流通。如法国国王弗朗索瓦一世,那个时代最伟大的赞助人之一,就曾从佛罗

① 这里的意大利体诗歌应该是指十四行诗。——译者注

伦萨订购大量艺术品[58]。它同样涉及书籍的流通，如彼特拉克诗作的原稿及译本、马基雅维利的政治论著，以及博洛尼亚的塞巴斯蒂亚诺·塞利奥（布拉曼特的学生）所撰写的建筑学论著（可能因其插图而颇具影响），等等。

就某些方面而言，分析书籍（特别是翻译作品）的接受情况，比分析之前我们讨论的难以捉摸的个人关系要更容易一些。我们可以去了解它们的翻译体量如何，翻译内容如何选择，什么样的人参与了这些翻译，而最重要的是，可以通过版本的累计数量揭示某些特定典籍的流行程度，并仔细研究译者在各自的译文中做出了哪些修改。译本对原典的改编可以为研究意大利文本（某些情况下也包含图像）在国外的接受过程提供线索，反映出外国读者对这些原典的需求和期望。从这个意义上讲，译文对原文的忠实度越低，它的价值就越高。对文艺复兴的接受——和对其他任何异邦价值体系的接受一样——必定与对它的感知紧密相连，而这种感知自然会受到固有思维模式的影响。16世纪的意大利在当时的外国人眼里，常常是一个富有异国情调的地方，和自己的本国文化截然相反。这种交织着魅力与危险的异邦文化被逐步本土化，而各类译本很好地记录了这一过程。某种程度上，非意大利人模仿的意大利实际上

是他们自己创造出来的某种形象，受制于自身的需求和欲望，正如非意大利人和意大利人都渴望模仿的古典时代，从某种程度上说，也只是两者各自的构建。

有两个案例可以用来展示这种文化接受的一般进程。第一例是关于其他国家对意大利建筑的接受；而另一例则更加具体，是关于卡斯蒂廖内的《廷臣论》在意大利之外所引发的反响。

建筑似乎与我们本章的主题"意大利的应用"尤其相关，一个原因是，建筑既有装饰性又有实用性；另一个原因是，它显然需要进行相应的改动，以适应当地环境；最后一个原因则是，它作为一种集体性艺术，需要建筑师与工匠的共同参与。因此，尽管已有著名的建筑样式用书可循，如前面提到塞利奥的论著，或安德烈亚·帕拉第奥的《建筑四书》（*Four Books of Architecture*，1570）——诸如此类的建筑书籍已有多种欧洲语言的版本，方便建筑师或赞助人阅读和学习——意大利设计在国外的传播仍然遇到了很多阻碍。

然而即便在意大利境内，各地的具体情况也促使了区域性差异的产生。因此，文艺复兴时期伦巴第或威尼斯的建筑风格与托斯卡纳的建筑风格有许多不同之处。而这些地区性差异有时又被越过阿尔卑斯山的意大利工匠们带往国外。匈牙利人模仿托斯卡纳风格，法国建筑

受到了伦巴第样式的影响，而德意志建筑则有威尼斯风格的影子。

人们认为，意大利文艺复兴建筑的传播并不是结构性的"整体移植"(total configuration)，而是碎片化的局部应用[54]。我们有理由认为这是一种"再应用"(re-employment)或是一种"混搭"(bricolage)效果，即将意大利的新元素融入当地的传统建筑。这在接受的第一阶段表现得尤为明显。例如，在16世纪早期的法国，意大利风格的装饰比意大利式的总体设计规划更具吸引力。以尚博尔(Chambord)城堡为例，它是为弗朗索瓦一世所建造的，其圆形塔楼是明显的传统模式，只有建筑细节才显出独特的新风格[55; 第1章]。该城堡使用了当地的石头，既因为便宜，也因为（据菲利贝尔·德·洛姆观察）它们更适应当地的气候。不过，材料的使用必然影响其呈现的形式。文艺复兴时期的意大利式建筑逐渐适应了其他各地的区域环境。

在英格兰，伊丽莎白一世时期的罗伯特·斯迈森(Robert Smythson)模仿塞利奥，而伊尼戈·琼斯(Inigo Jones)模仿帕拉第奥。他们对模仿对象的修改一方面基于实用原因，另一方面也出自建筑师的个人创造，或是对赞助人自我形象的展现[61]。这种修改并不总是恰如其分，而英格兰乡村住宅的通风门廊有时遭遇刻

薄评价，恰恰是因为它们沿用了专为地中海气候设计的古典样式。正如罗杰·诺思（Roger North）在17世纪后半叶所言："意大利人把门廊放在屋内的设计，被盲目追捧它的测量师们笨拙地照搬到英格兰，如我们在格林尼治（Greenwich）的王后宫（the Queen's House）所看到的那样……这在意大利是合适且实用的做法，因为它可以遮挡让人不快的强光并降低室内温度……而一般说来，我们英国通风良好且少有高温天气，因此根本不必破坏房间的秩序，实为顾此失彼。"不过，亨利·沃顿爵士（Sir Henry Wotton）在他的《建筑学原理》（*Elements of Architecture*，1624）一书中已经表明，他本人不仅清楚认识到通风问题的重要性，也清楚认识到诸如烟囱和陡坡屋顶等的重要性，而这些建筑元素较之意大利更适用于英格兰。

这些实例并非为说明对意大利设计的修改只是出于实用主义考量，而这种观点的背后则是我一直努力回避的简略的功能主义论（functionalism）。修改的动机多种多样，一些明显是有意为之，另一些则不尽然。在某些情况下，自意大利原型产生的偏离是雇用当地工匠的结果。这些工匠自有一套传承，不能或是不愿去理解当时提出的建造要求。例如尚博尔城堡，它是弗朗索瓦一世聘请的意大利建筑师多梅尼科·达·科尔托纳（Domenico

da Cortona）设计的，但实际上却由法国石匠建造。波兰新城扎莫希奇是意大利人贝尔纳多·莫兰多（Bernardo Morando）做的规划，但最终还是由当地工匠实施建造。有一个比较引人注目的实例是西班牙的文艺复兴建筑，从中可以看出意大利原型与当地传统的冲突与相互渗透；在西班牙，至少在其南部地区，穆斯林的工艺传统——所谓的穆德哈尔（*mudéjar*）风格——依然根深蒂固。

有时，是赞助人（他们依然掌握主导权）要求对意大利设计进行修改，这并非出于实用目的，而是源于象征意义上的考虑。在15世纪末，俄国沙皇伊凡三世（Ivan III）聘请了一位名为阿里斯托蒂莱·菲奥拉万蒂（Aristotile Fioravanti）的意大利人，为其设计克里姆林宫（Kremlin）的圣米迦勒大教堂（cathedral of St. Michael's）。然而，沙皇要求菲奥拉万蒂沿袭位于弗拉基米尔（Vladimir）的12世纪大教堂的设计[59：第1章]。换言之，伊凡三世认识到意大利艺术家的声望，但又不愿打破与宗教传统息息相关的建筑传统。

沙皇对西方的矛盾态度是回应意大利文化的一个极端事例，这在当时并不少见。基于各种各样的原因，我们所能看到的并不是意大利原型向外的单纯输出，而是它们在异国的重构以及杂糅形式的发展。这既可以被看

作一种误解（从输出者的观点来看），也可以被看作创造性改编（从接受者的观点来看）。

在这一点上，将目光转向第二个具体案例，也许会对理解有所帮助。作为一本指导实际行动与自我建构的印刷品，卡斯蒂廖内的《廷臣论》所拥有的地位与塞利奥和帕拉第奥的建筑论著别无二致。因此，关注这本书的传播、翻译与仿作，可以让我们充分了解来自意大利的绅士淑女行为规范被采用和接受的情况——《廷臣论》第三卷论述了理想宫廷女官应具备的素养[19, 86, 106]。

卡斯蒂廖内的这部对话集首次出版于1528年，很快被翻译为西班牙语和法语，不久又被翻译为拉丁语、英语和德语。西班牙语版译者是胡安·博斯坎，而英语版译者则是托马斯·霍比爵士。上文已经提及他们二人对意大利文化的热情，现在补充别有趣味的一点：这两位都是受到某位女性熟人的鼓励而从事这本书的翻译。不过，在描述文艺复兴的接受研究时，有必要强调一点，那便是将意大利语原著翻译成他国语言是一件很难的事情。

例如，据霍比自己所言，他尝试"去按照作者的原意和原词进行翻译，不被想象误导，也不漏译任何部分"。然而，当时的英语还缺少对应卡斯蒂廖内核心概念的用词，霍比被迫生造了一些术语。"*Cortegiania*"一

词被转译为"the trade and manner of courtiers"（廷臣的职业和态度），而今天我们会把它译作"courtiership"（廷臣）。"Sprezzatura"这一著名概念，其意思是某种漫不经心的优雅气质，被翻译为"disgracing"（行为失当）或"recklessness"（举止鲁莽）。人们不清楚——至少于我是这样——为什么霍比不用"negligence"（粗心大意）这个词；而在他之前的乔叟用过该词，并且该词也相当于古罗马西塞罗（卡斯蒂廖内模仿的原型）所用的"negligentia"（拉丁语，意为粗心大意）一词。不过，需要强调的一点是，由于英语中缺乏对应卡斯蒂廖内各种关键词的对应语，这意味着他的观念不可能传播得很顺利，尽管当时的实际情况是，宫廷制度已在英格兰、法国及西班牙等国广为人知。

类似的情况也出现在法语和西班牙语的译本里。然而，更令人深思的是1566年的波兰语版《廷臣论》。卢卡什·古尔尼茨基（Łukasz Górnicki）翻译的《波兰廷臣论》（*Dworzanin Polski*），其译文偏离原文更远。这一译本与其称之为翻译，不如称之为"内容置换"（transposition）。例如，它的背景设置从1508年乌尔比诺的宫廷转移到了1550年克拉科夫（Cracow）附近的一座别墅。关于意大利语口语与书写的最佳形式之争，被"翻译"为各种斯拉夫语之间的比较。对话中所有的

人物角色全部由波兰贵族取代，而女性角色全部被排除在外，理由是她们没有足够的学识——在波兰——来参与文学及哲学等方面的谈话。古尔尼茨基当时还声称，他将在译本中省去卡斯蒂廖内对绘画和雕塑的艺术讨论，因为"我们这里不懂这些"。

从严格意义上讲，《波兰廷臣论》是不可靠的译本。不过，考虑到《廷臣论》书中所表述的模仿论——如果我们模仿古人，我们便不是在模仿他们，因为古人未曾模仿过任何人——有人可能认为，相较霍比而言，古尔尼茨基是更忠实的译者，理由恰恰是他不怎么忠实于原作。他致力于用波兰的语言"翻译"意大利的文化，而要做到这一点，他就不得不对原始文本做相应处理。例如，他将女性角色排除在外，不是出于个人判断，而是他对这两种文化之间差距——或鸿沟——有所意识的表现。这一实例提醒人们，意大利价值观在国外的任何简单传播都会遇到一定的社会阻碍（其严重程度不亚于语言或气候方面的阻碍）。

卡斯蒂廖内在国外所受到的攻击也是如此，那些渴望效仿其对话集中之人物行事的青年男女所受到的攻击也是如此。这些攻击摆出一副捍卫真诚（sincerity）这一美德的姿态，显示出强烈的反意大利情绪，对所谓意大利文化帝国主义抱有敌意。例如，英国诗人约翰·马斯顿（John

Marston)曾对"专断的卡斯蒂廖"(the absolute Castilio)及其"矫揉造作的恭维话"(ceremonious compliment)加以讽刺。在法国,卡斯蒂廖内的名字会让人联想起掩饰(dissimulation)以及对法语的"污染"(corruption),正因为他,源自意大利语的派生新词涌入法语,激怒了评论家,以至于他们生造出"意大利语化"(italianization)这样的新概念[89]。

马基雅维利也受到了此类的攻击。他不但名字也和掩饰联系在一起,而且更被怀疑是"无神论"(atheism)的信奉者。在克里斯托弗·马洛(Christopher Marlowe)的戏剧《马耳他岛的犹太人》(*The Jew of Malta*,约1591)中,"马基雅维尔"(Machiavel)这一人物角色在开场白中自述道:

> 我只把宗教看作小孩们的玩具,
> 并认为世上只有无知而无罪恶。

对马基雅维利、卡斯蒂廖内及其他作家的此类敌意,并非仅仅是反意大利情绪的体现。它还体现出一种反天主教,或以当时的话说,是"反教皇主义"(anti-Papist)的色彩。因而,对意大利文艺复兴在国外顺利传播的另一阻碍便是宗教改革。

无论过去还是现在，人们所普遍持有的一个观点是，阿尔卑斯山以北的文艺复兴运动不同于意大利本国文艺复兴运动的重要一点，是"基督教人文主义"（Christian humanism）的兴起，而这一思潮的兴起与伊拉斯谟有密切关联。该观点是基于这样一个假设——一个错误的假设，于本书第二章已有所提示——意大利遍布"信奉异教"的人文主义者，这可以说和虔诚的北方截然相反。而事实上，正如我们所看到的那样，意大利文艺复兴运动的领导者——如瓦拉和费奇诺——既关注人文学科也关注神学，而且他们有意识地调和自己的古代之爱与基督信仰，和有些早期教父的做法一样。人们的确有理由认为，这些人同时热衷于两类古代研究，一是关于某些早期教父，一是关于古典作品[49]。

与此相比，人们可以更有信心地断言，较之意大利人文主义运动，更晚兴起的阿尔卑斯山以北的人文主义运动更加关注神学研究[64; 102: 第14章]。这并非因为北方人是更虔诚的基督徒。造成这一差别的一部分原因是北方人文主义运动拥有不同的制度基础（相较于意大利的人文主义运动，它和大学甚至修道院的联系更为紧密），另一部分原因是其发生的时机与教会改革运动[不管是马丁·路德（Martin Luther）之前还是之后的]相吻合。

北方人文主义者的典型代表当然是伊拉斯谟，他大

致生活在1466年至1536年间[109]。伊拉斯谟对古典著作兴趣甚浓，但在30多岁时，他转而致力于基督教研究。他花费大量的时间进行《圣经》（回归原始的古希腊语版本的《新约》）的文本校勘及翻译。他还编辑了一些早期教父的论著，其中包括哲罗姆和奥利金（Origen）的作品[68]。在他的一些个人作品中，伊拉斯谟也试图像那些早期教父一样去调和基督教教义与古典观念。例如，在他的对话体著作《神宴》(*The Godly Feast*)中，有一位谈话者用"受到了神灵的启示"来描述西塞罗，另一位谈话者则以深刻的基督教情感来论及苏格拉底，这引发了第三位谈话者的宣告，说他自己"忍不住要大声高呼：'圣徒苏格拉底，请为我们祷告吧！'"

然而，基督教教义与古典观念之间的矛盾冲突依然存在，如伊拉斯谟另一部对话体著作所揭示的那样。这部作品是《论西塞罗的语言》(*Ciceronianus*, 1528)，其书名令人联想起哲罗姆自感有罪的梦。此对话集的主人公是一个名叫诺索波努斯（Nosoponus）的人，他想完全像西塞罗那样用拉丁语从事写作。而书中的另一位谈话者则说，这是不可能的，除非回到西塞罗的古罗马时代。这种说法强调了模仿论的自相矛盾（身处一个不同的时代而去模仿古人，我们便不是在模仿他们），阐明了文艺复兴的怀旧意识，展现了一种对时代错位的新的

敏感。然而，该对话集的主旨却是，因为西塞罗是一位异教徒，所以他不应被模仿。有一位谈话者批评意大利诗人雅各布·圣纳扎罗所著的关于耶稣降生的拉丁语史诗，理由是他处理这一神圣主题时应该不那么古典化，少一些维吉尔风格。还有人讲述了在教宗尤利乌斯二世面前布道的一则故事，该故事将教宗比作异教神朱庇特（Jupiter）[21]。换言之，意大利人文主义是异教的这一观念至少可以追溯到伊拉斯谟。而无论如何，该观念源自失实的信息，反映了欧洲南北之间存在的误解和文化差异。在晚近的关于在教宗礼拜堂布道的研究之中，并未发现伊拉斯谟所反对的那则布道故事。

16世纪早期是人文主义运动与宗教研究相互影响的最重要的一段时期。正是在1508年，一所"三语"学院在西班牙的阿尔卡拉（Alcalá）设立，来研习《圣经》诸版本所涉及的三大语言：希伯来语、古希腊语和拉丁语 [68：第3章]。西班牙人文主义者胡安·路易斯·比韦斯（Juan Luis Vives）编辑了奥古斯丁的著作，并倡导在学校开展第二类古代研究，即研究早期基督教作家而非异教徒作家的作品。在法国，神学家雅克·勒菲弗·戴塔普勒（Jacques Lefèvre d'Étaples）为了研读《新约》和新柏拉图主义作家的原版作品而修习希腊语。在德意志，希伯来语专家约翰·罗伊希林（Johan Reuchlin），是一

批对神学感兴趣的人文主义者中最著名的成员。在伦敦，伊拉斯谟的朋友约翰·科利特（John Colet）在圣保罗教堂（St. Paul's）创办了一所新学校，他将拉克坦提乌斯（Lactantius）和诗人尤文库斯（Juvencus）等早期基督教作家的作品编入其教学大纲[102：第15章]。在剑桥大学，希腊语教授约翰·奇克（John Cheke）翻译了伟大的讲道师、君士坦丁堡大主教约翰·克里索斯托（John Chrysostom）①的著作，以及古希腊悲剧作家欧里庇得斯（Euripides）的戏剧。

人文主义和神学之间的关联在16世纪的前20年达到巅峰。虽然之后路德被逐出教会并与伊拉斯谟交恶，但这种关联却一直存在。也许我们这样描述此种关联会更好一些，即它是对人文主义理念及人文主义技艺的新环境的适应。当人们像过去那样依据"人的尊严"（dignity of man）来定义人文主义时，路德便会被视为一位反人文主义者，因为他不相信人拥有自由意志（这与皮科或伊拉斯谟不同）。不过，从人文学科的

① 约翰·克里索斯托（约347—407），为早期基督教著名的希腊教父及《圣经》解释者，曾担任君士坦丁堡大主教。他幼年时期学习古典文学、法律和修辞学，后成为著名的讲道师，其绰号"克里索斯托"（Chrysostom）的意思是"金口"。他提倡节俭、朴素的生活方式，对道德教育极为重视。——译者注

意义上讲，路德并不是人文主义的敌人。他本人受过古典教育，也赞同古代学问的学术复兴，他认为这受到了上帝的鼓励，是为教会改革做的准备。他支持其同僚菲利普·梅兰希通（Philip Melanchthon）为维滕贝格（Wittenberg）大学制定人文主义教学大纲而做出的努力[71：第9章；72：第6章；73：第4章]。

至于其他宗教改革者，如乌尔里希·茨温利（Huldrych Zwingli）较之路德更偏于人文主义者，且认为一些道德高尚的异教徒（如苏格拉底）已经获得了救赎。约翰·加尔文（Jean Calvin）则要模棱两可一些。他对所谓的 les sciences humaines——即人文学科——抱有疑虑，称之为"徒劳无益的好奇"。而另一方面，他在青年时代参与了这些研究，评注过古罗马哲学家塞内加的一部作品，甚至在中年时期也从未摒弃西塞罗和柏拉图。相反，加尔文经常从他们那里引经据典，写入自己的《基督教要义》（Institutes of the Christian Religion）一书之中。那么，以下这一点就不显得那么自相矛盾了：提及意大利之外人文主义教育的引领人物，就应该包括法国加尔文宗学者彼得吕斯·拉米斯（Petrus Ramus）[45：第7章]。

在天主教的欧洲，宗教研究与人文主义运动之间的关联也在宗教改革之后继续存在。它甚至在特伦特公会

议（Council of Trent）①之后依然继续存在，尽管人文主义者在16世纪60年代早期的这场大会上遭受了重大挫败，他们企图以译自希腊文和希伯来文的新版《圣经》取代《圣经武加大译本》（the Vulgate）②，即当时官方通行的拉丁文版《圣经》。本次会议还正式启用了臭名昭著的《禁书目录》（Index of Prohibited Books），并认定该目录适用于全体教会。伊拉斯谟的作品也被列入其中，这是人文主义者遭受的另一场挫败。伊拉斯谟当时的罪名是他产下了被路德孵化的宗教改革之蛋。

另一方面，《禁书目录》并不禁止古典文学作品，它们依然是天主教文法学校教学大纲的重要组成部分，尤其是那些耶稣会（Jesuits）学校。人们常说，耶稣会偏爱人文主义者的文字，却对人文主义精神无感，这一说

① 特伦特公会议是指天主教会于1545年至1563年间在北意大利的特伦特与博洛尼亚召开的系列公会议，是天主教会最重要的公会议之一。促成该会议的原因是马丁·路德的宗教改革，也有人把这次会议形容为反宗教改革的方案，因当中代表了天主教会对宗教改革的决定性回应。——译者注

② 《圣经武加大译本》，又译作《圣经拉丁通俗译本》，这是一个5世纪的《圣经》拉丁文译本，由哲罗姆翻译自希伯来文和希腊文。8世纪以后，该译本得到普遍承认。1546年，特伦特公会议将该译本批准为权威译本。现代天主教主要的《圣经》版本，都源自这个拉丁文版本。——译者注

法在很大程度上是依据了一个并不可信的观点，即"真正的"人文主义者本质上都是异教徒或世俗人士。在16世纪下半叶，耶稣会对古典传统文献进行了相应的选编，以满足天主教男子学校的需求，但他们的选编与伊拉斯谟和科利特在较早前所做的此类尝试相比，只是在细节上有所差异，而并没有原则上的不同。它甚至与早期人文主义校长们所设计的总体课程规划也没有多大的区别，如费尔特雷的维多里诺和维罗纳的瓜里诺。人文主义教师和耶稣会教师的主要差别是，前者拒绝中世纪的哲学，而后者接受中世纪的哲学[46; 102: 第16章]。

正如有些神职人员尝试将人文主义的机巧和中世纪哲学的机巧结合起来一样，我们也发现贵族们试图将人文主义与军事贵族的传统观念和价值观融为一体，于是历史学家发明了诸如"博学有知的骑士精神"（learned chivalry）或"骑士人文主义"（chivalric humanism）之类的混合术语来描述这样的结合，这种现象发生在意大利北部（如阿里奥斯托所在的费拉拉）的宫廷、15世纪的勃艮第（Burgundy）和都铎王朝时期的英格兰等地[69]。例如巴尔达萨雷·卡斯蒂廖内伯爵、西班牙军旅诗人加尔西拉索·德·拉·维加以及菲利普·西德尼爵士（Sir Philip Sidney），他们不仅宣扬及践行文艺复兴的新价值观，也传颂并践行中世纪骑士的传统美德——作战

才能、骑士精神及恪守仪礼。这种新旧的相互结合在伊丽莎白女王统治时期的"女王登基纪念日技击大赛"（Accession Day Tilts）上尤为引人注目。当时，包括西德尼在内的骑士们，用文艺复兴的符号图案装饰他们的武器装备，却以中世纪晚期的风格进行搏击，实地演绎骑士人文主义。这样的场景在西德尼好友埃德蒙·斯宾塞（Edmund Spenser）的《仙后》里有文学性的描绘[65]。

一个又一个的例子促发了这样一条推论：（像许多其他的改革或革新尝试一样）当人文主义运动越来越成功的时候，它也变得越来越温和，越来越没有自己的特色。这条结论似乎在政治思想史中得到了确认。人文主义运动是在意大利北部及中部的城邦体制下逐步发展起来的，它与城邦政体相互塑造。如前文提及的莱奥纳尔多·布鲁尼，以及佛罗伦萨与米兰之间的争斗，都是很好的例证[43, 44]。与人文主义联系最为紧密的城邦是佛罗伦萨，它在1530年之前一直是共和国，至少在名义上如此，尽管马基雅维利及其好友圭恰迪尼的作品显示，佛罗伦萨人早先对理性和人性的信心在1494年已经破碎，因为事实证明他们无力抵御法国国王查理八世（Charles VIII）的入侵军队[48: 第3章]。在佛罗伦萨及其他共和国，尤其是威尼斯和热那亚（Genoa）（这两个城邦都维持了共和政体直至18世纪晚期），统治阶层和与之

相关的人文主义者对曾经统治古雅典和古罗马的共和国人士抱有认同感，特别是集政治家、演说家及哲学家一身的西塞罗[67; 104: 第4—9章]，这是很自然的事。

这种人文主义者的共和主义，又常常被称作"市民人文主义"（civic humanism），对德意志和瑞士的一些自由城市颇具吸引力。例如16世纪的巴塞尔（Basel）或纽伦堡（Nuremberg），它们的市镇议会拥有像维利巴尔德·皮克海默（Willibald Pirckheimer）这样的成员，他是艺术家阿尔布雷希特·丢勒的朋友，翻译过普鲁塔克和琉善的古希腊语典籍。伊拉斯谟来自鹿特丹（Rotterdam），一座几乎已经独立的尼德兰城市。他在巴塞尔居住了很长一段时间，赞同共和政体而对君主们多有批判。他曾经宣称，把君主比作鹰是再合适不过了，因为这种鸟贪婪、暴虐又嗜血成性。伊拉斯谟大概是联想到了马克西米利安一世（Maximilian I），这位神圣罗马帝国皇帝的徽章便是一只双头鹰，而且他那时正企图从低地国家榨取更多的税收[109]。

而在当时的欧洲，君主制是标准政体，所以古典的或现代意大利的共和政体范式几乎没有社会实践意义。这便是所谓的"文艺复兴君主"（Renaissance prince）的世界。这是一个权宜术语，但不幸的是它的含义有些模糊不清。例如，如果历史学家用此类术语描述查理五

世（Charles V）、弗朗索瓦一世或亨利八世，那他们可能是说，这些君主对人文主义及艺术较感兴趣，或者是说这些君主以新的手段（也许与当时的文化变迁有关）治国，或者仅指这些君主生活在我们称之为"文艺复兴"的那段时期。

首先，这一术语意味着当时不乏文艺复兴君主，或者更确切说也不乏文艺复兴公主，如纳瓦拉的玛格丽特（Marguerite de Navarre，弗朗索瓦一世的姐姐，非常活跃的作家和赞助人）或匈牙利的玛丽（Mary of Hungary，查理五世的妹妹，诸多艺术家的赞助人）。查理五世曾委托提香为他本人作画，甚至组织艺术家参与一场为自己记录功绩的竞赛活动。亨利八世雇用了霍尔拜因。而弗朗索瓦一世，如我们所知的那样，将意大利艺术家们请进宫来，在尚博尔城堡和枫丹白露宫（Fontainebleau）大兴土木。这位国王对学者的资助，尤其是设立了教授希腊语和希伯来语的"皇家讲师"（royal lecturers），对人文主义在法国的确立起到了极为重要的作用[58]。

其次，有人认为这些君主及其他君王采用新的"文艺复兴"手段治理国家，但历史学家对此相当怀疑，现在更想强调中世纪末期的治理传统得到了存续。文艺复兴的传播与政治之间的根本关系是非同寻常的一类关

系。北欧的政治文化，有助于明确哪些源自古典传统，哪些源自当时的意大利。例如，卡斯蒂廖内的《廷臣论》之所以能在意大利之外的国家流行开来，不仅是因为它自身的文学价值，还因为它对阿尔卑斯山以北的国家具有相关的社会意义。尽管马基雅维利曾服务于佛罗伦萨共和国，而且还特意为自己的同胞撰写了论述古罗马早期历史的《论李维》，但在意大利之外最令他声名鹊起的——或者说最令他臭名昭著的——是他那本写给君主的劝谏小书。托马斯·莫尔可能是受到柏拉图《理想国》(*Republic*)的启发而写出了《乌托邦》(*Utopia*)，但是他最关注的还是亨利八世统治下的英格兰王国的种种问题 [67：第9章；114]。同样，不论自身对鹰的看法如何，伊拉斯谟还是专为年轻的查理五世撰写了《基督教君主的教育》(*The Education of a Christian Prince*)一书，并劝导查理，如果他发现自己只能以非正义或破坏宗教的手段治理国家时（当然并不限于此条），那就应该退位了。伊拉斯谟心里可能想到了一位古典时代的先例，即古罗马皇帝戴克里先(Diocletian)。然而，这条劝谏的影响超出了他的预料。1555年查理五世的确退位了，是在他的帝国经历了一场内战之后，而宗教争端——发生在新教与天主教之间——是促使这场内战爆发的重要原因。要是这位皇帝能早40年考虑伊拉斯谟给他的劝告会怎

样呢?

西班牙的托钵修士安东尼奥·德·格瓦拉(Antonio de Guevara)是查理的宫廷布道士,他也卷入了人文主义运动,并把自己的告诫写成了专著《君王宝鉴》(*The Dial of Princes*),其主要素材来自古罗马伦理学家塞内加,还在查理面前将哲学家皇帝马可·奥勒留(Marcus Aurelius)举为典范。格瓦拉的著作是文艺复兴时期新斯多葛派哲学(neostoicism)的著名范例,多次重印,并被翻译为英语、法语及其他语言。另一部典范之作是《论坚忍》(*On Constancy*),为佛兰德人文主义者尤斯图斯·利普修斯所著,出版于1584年[70]。这些古希腊和古罗马斯多葛派哲学家,尤其是塞内加,吸引16世纪读者的地方是他们的相关劝告,如在暴政、死亡或者哈姆雷特所言的"残忍命运的投石和利剑"面前保持内心的平静或"坚忍"。正如16世纪一幅英格兰肖像画中的铭文所言:

> 狂暴的大海里有石屹立,
> 坚忍之心兮无畏也无惧。

西德尼在其田园浪漫剧《阿卡迪亚》(*Arcadia*)中,以类似的方式来描述女主人公帕梅拉(Pamela):她坚定地站在那里"像一块岩石立于大海,任凭风吹雨打,也纹丝不

动"。这种在本质上消极被动的坚忍之德行，相较在政治上更积极主动的共和国公民而言，更适合君主的臣民。

以斯多葛派哲学为例，罗马法——古罗马帝国的法律，而不是古罗马共和国的法律——的复兴或接受，对阿尔卑斯山以北的君主国家变得尤为重要。中世纪时期，特别是在博洛尼亚大学，人们已经开始修读罗马法。然而，在15世纪和16世纪，学者逐渐意识到这一法律与产生该法律的社会之间的关联，也逐渐意识到法律体系随着时代的变迁所发生的相应变化。许多意大利人文主义者对古代的法律文本抱有哲学式的兴趣，但以专业律师的角度看，他们都是业余人士。真正的进步是由那些受到法律及人文双重培养的人士所取得的。在16世纪初期，有三位重要人物对罗马法进行了重新解读，其中只有一位是意大利人，即安德烈亚·阿尔恰蒂（Andrea Alciati），他一生中的大量时间是在法国的阿维尼翁大学和布尔日（Bourges）大学教书。另一位是巴黎人纪尧姆·比代（Guillaume Budé）；最后一位是乌尔里希·察修斯（Ulrich Zasius），来自德意志的康斯坦茨（Constance），他是伊拉斯谟的朋友。虽然最先研习罗马法的人文主义者是意大利人，但最终对此做出最大贡献的是法国人[66]。这十分合乎情理，因为法国君主们如同古罗马帝王所做的那般也主张"绝对权力"，换言之，

君权高于法律，而正是一位古罗马法学家曾宣称"君主旨意，即具法律效力"[①]。

人们普遍认为，北欧人或西欧人在一个完全不同的领域中超越了他们的意大利导师，这便是散文体虚构作品（prose fiction）领域。以喜剧为例，阿里奥斯托和阿雷蒂诺（Aretino）的作品难以超越（尽管莎士比亚挑战成功）。在史诗方面，阿里奥斯托（斯宾塞创作《仙后》所对标的人物）很难匹敌；在田园剧方面，很难胜过塔索的《阿明塔》（*Aminta*）或乔瓦尼·巴蒂斯塔·瓜里尼（Giovanni Battista Guarini）的《忠实的牧羊人》（*Pastor Fido*，1585），后者是一部关于忠贞爱情的浪漫传奇剧，在16与17世纪之交的欧洲被广为模仿。至于散文式虚构作品［使用"长篇小说"（novel）一词会引起误解］，从薄伽丘到班戴洛（Bandello）的意大利人都是此类短篇故事的大师。然而，将这类文体发扬光大却是发生在意大利之外。该新文体的伟大作家当然是弗朗索瓦·拉伯

[①] 英文版原文为"what pleases the prince has the force of law"。这句话出自古罗马法学家乌尔比安（Ulpian，约170—228），拉丁原文为"*Quod principi placuit, legis habet vigorem*"。关于这句话的翻译争论，参见徐国栋的论文《是君主喜好还是元首决定具有法律效力——对元首制时期和优士丁尼时代罗马宪政的考察》（《现代法学》2011年第33卷第4期，第26—40页）。——译者注

雷（François Rabelais）和米格尔·德·塞万提斯。拉伯雷著有《巨人传》三卷，分别为《庞大固埃》（*Pantagruel*，1532）、《卡冈都亚》（*Gargantua*，1534）、《巨人传第三卷》（*Tiers Livre*，1546）；而后者著有《堂吉诃德》（*Don Quixote*），共两部，分别出版于1605年和1615年。而那些影响力相对较小的作家也创作出了高质量的作品，如菲利普·西德尼的《阿卡迪亚》（最初写于1580年前后），以及西班牙无名氏的《小癞子》（*Lazarillo de Tormes*，1554）。前者是欧洲系列田园浪漫剧；后者则打破常规，以非英雄式主人公的视角讲述了一个职业乞丐和骗子的故事[74: 第4部分]。

这些虚构文学作品在很大程度上受益于古典文学。胡滕和伊拉斯谟从琉善的喜剧对话集中获取灵感；《达佛尼斯和克罗伊》（*Daphnis and Chloe*）是借鉴了古希腊浪漫剧；当然晚期拉丁语散文体虚构作品也对此贡献突出，如阿普列尤斯（Apuleius）的《金驴记》（*Golden Ass*）以及佩特罗尼乌斯（Petronius）的《萨蒂利孔》（*Satyricon*）。然而，拉伯雷和塞万提斯的创作确是无与伦比的。这两人作品的一个最新颖之处是凸显了戏拟（parody）的重要性，尤其是对中世纪骑士浪漫传奇的戏拟，它比阿里奥斯托在《疯狂的奥兰多》中对骑士含糊其词的嘲讽手法更加深刻。这些浪漫传奇的一大主题是寻找圣杯，而拉伯雷笔下的主人公们则是展开一场对"圣

瓶神谕"的反寻求,并将其具化为酒瓶的形状(赞美饮酒是拉伯雷作品中反复出现的主题)。而堂吉诃德是在首页便以骑士浪漫传奇的狂热读者的形象出场,他的历险记是他满脑子的骑士游侠故事的喜剧性翻版。

这两个故事的另一个新颖之处是在书中对阐释(interpretation)问题,即虚构与现实之间的关系问题展开讨论。在《卡冈都亚》前言中,作者[不是以拉伯雷的名义,而是以扉页上一位名叫阿尔克福里巴斯(Alcofribas)的先生的名义①]认为,他的喜剧故事包含一个严肃的内核,不过,因为他接着取笑人们在荷马史诗中找寻隐喻,所以,关于阐释问题的讨论依然有些含混[76, 77, 117]。塞万提斯也声称,他不是虚构一个故事,而是重述他在一位阿拉伯历史学家作品里的发现;而堂吉诃德自己则通过坚持不懈地把风车视为敌对的骑士,并将普通的日常视作骑士的浪漫传奇,从而展现了有关阐释的种种问题[107]。

人们有时认为,印刷书籍的兴起激发了此类讽刺性的自觉意识,而且恰恰是这种"印刷文化"诠释了文艺复兴作家与中世纪作家的主要区别。的确,人们宣称,如

① 弗朗索瓦·拉伯雷以笔名阿尔克福里巴斯·纳西耶(Alcofribas Nasier)出版《卡冈都亚》,Alcofribas Nasier 是拉伯雷名字 François Rabelais 所含字母的异序排列,显然是作者有意为之,可惜在中文译名里很难体现。——译者注

果没有印刷术则根本不会有文艺复兴[133]。这是很重要的一点，尽管易于被夸大或误解。因为铅活字印刷术的发明最早可以追溯到15世纪中叶，那么很清楚的一点是它不可能影响到早期的文艺复兴，如彼特拉克和阿尔伯蒂的观念，乔托和马萨乔的绘画，以及布鲁内莱斯基的建筑和透视法。然而，同样很清楚的一点是，所谓的文艺复兴"传播"因这一新技术而获得极大的便利。以建筑为例，维特鲁威、塞利奥、帕拉第奥和其他建筑师的印刷专著对传播古典建筑形式的知识十分重要，本书的前面部分已经强调过这一点。同样，彼特拉克的爱情诗在16世纪的贵族圈内广为流行，若没有用意大利体印刷的小巧精装本的出现，能出现这种流行度（至少就规模而言）简直不可思议；在这一时期的肖像画中，常常可见手持此本诗集的青年男女[75]。最明显也最重要的一点是，古希腊和古罗马作家典籍的印刷出版大大促进了古典时代的复兴。

在这场复兴运动中扮演重要角色的是一群来自意大利、法国、尼德兰、瑞士和其他地区的学者-印刷商，他们充当了人文主义学者与受过教育的公众之间的中介。伊拉斯谟在他那个时代享有巨大的声誉，而如果离开他的印刷商朋友及印刷技术的协助，绝对是不可思议的事，如威尼斯的印刷商阿尔杜斯·马努提乌斯（Aldus

Manutius)以及巴塞尔的阿默巴赫家族(Amerbachs)和弗罗本家族(Frobens)。例如,阿尔杜斯曾在费拉拉研读人文学科,他所印制的精美古希腊文原著表达了自己对古典著作的热爱。

然而,印刷技术在文艺复兴中的作用远远不只是一种传播媒介,尽管这一功能十分重要。很难想象,在保存和校订典籍的技术出现之前,前文所提及的人文主义者对典籍的文本校勘是如何发展的。更为普遍的看法是,既然加洛林文艺复兴(Carolingian Renaissance)及12世纪的文艺复兴在相对较短的时间内迅速消亡了,而"这场"文艺复兴却得以长期发展,那么后者的成功一定在很大程度上要归功于印刷技术 [125, 133]。这与非正统思想的发展脉络有明显的相似之处。宗教改革能从中世纪异教的失败之处崛起并取得成功,其重要原因是它有机会凭借批量印制的技术媒介来传播自己的新思想。

当然,宗教改革的传播手段不仅限于印刷技术方面,它还借用口头传播方式,而文艺复兴的传播也是如此。具有影响力的小型讨论团体,如佛罗伦萨的柏拉图学园(Platonic Academy)、法国亨利三世(Henri III)的宫廷学院(Palace Academy),便是口头文化传播之重要性的提示。这一时期最重要的文体之一是对话体[如伊拉斯谟的《对话集》(*Colloquies*)和莫尔的《乌托邦》

等], 通常仿照现实对话, 它的特色是将文学元素与所谓的 "口述传统" (oral residue) 融为一体, 以至于很难说到底是印刷文本影响了口头传播, 还是口头传播受到了印刷文本的影响。

同样, 文艺复兴时期的一些文学名著也从传统大众文化即口头文化中汲取灵感。例如伊拉斯谟的《愚人颂》(*Praise of Folly*) 既取材于圣保罗和古典讽刺传统, 也展现了愚人庆典的大众传统。又如《堂吉诃德》中的桑丘·潘沙 (Sancho Panza), 这个人物便是属于大众喜剧传统。"潘沙"的意思是"大肚子"(paunch), 桑丘的圆胖形象会让人联想起狂欢节 (Carnival) 的人物, 而他主人的高瘦形象则会让人联想起大斋节 (Lent) 的人物。另一个从头到脚 (或称从头到肚子, 因为他根本看不到自己的脚趾头) 的狂欢节式人物是福斯塔夫 (Falstaff), 而他最终被哈尔王子 (Prince Hal) 所抛弃可谓是一场"狂欢节的审判", 狂欢节常常以此类仪式落幕。而拉伯雷的《卡冈都亚》和《庞大固埃》展现了更加彻头彻尾的狂欢节式元素: 巨人们、巴汝奇 (Panurge) 式的骗子、对宴饮节日的贪恋、嗜酒、随处便溺、充斥暴力的嬉闹, 以及江湖术士的夸张语言风格 [76]。拉伯雷是一位广受大众喜爱的作家, 这一点毋庸置疑; 他还是一位学者和医生, 饱读希腊文及拉丁文文献, 仰慕伊拉斯谟。他的

书中典故比比皆是，这肯定很难被里昂（他的书在此地首次出版）的工匠或当地的农民所理解[117]。拉伯雷的做法便是挪用大众文化以达成个人的目标，比如去嘲讽索邦神学院（Sorbonne）顽固守旧的神学家所代表的传统学术文化。利用大众喜爱的形式达到某种颠覆性目的，是文艺复兴晚期即分裂时期的常态，关于这一点将在下一章进行讨论。

第四章

文艺复兴的分裂

既然很难确定文艺复兴是从何时开始,那么也很难确定它是在何时结束。有些学者认为它的结束时间是在16世纪20年代,而大多数学者则认为是在1600年、1620年、1630年或更晚些的时候。要说清楚一场运动于何时结束总是很困难的,特别是当这场运动涉及了如此众多的地区和艺术形态,那更是难上加难。"结束"(End)这个词用在这里显得过于清晰和武断;也许,"分裂"(disintegration)是一个更适合的词。重点是,这场由少数人带着明确目的推动的运动逐渐失去了它在传播之初的一致性,以至于很难界定它到底包含些什么人和什么事。

视觉艺术方面,在意大利,16世纪20年代标志着从文艺复兴盛期向现代艺术史学家所称的"风格主义"(Mannerism)的转变;后者是一种特别强调"风格"或格调的艺术倾向(而不是一场有组织的运动),它还特别注重新奇、难度、精巧、典雅和情趣[99]。例如,正是在16世纪20年代,米开朗琪罗开始着手修建佛罗伦萨的美第奇礼拜堂(Medici Chapel),该建筑被他的学生瓦萨里称为"极其新颖"之作,因为"他远远脱离了由比例、柱式和规则所界定的建筑形态,而那可是其他艺术家依

据常规习俗、仿效维特鲁威和古典作品而制定出的规则"。可以说,米开朗琪罗为了确立自己的风格形式而拒绝了古典柱式。在这一时期的末期,朱利奥·罗马诺(Giulio Romano)在设计曼图亚的泰宫(Palazzo del Te)时也打破了这些规则。事实上,他刻意采用了融合古典元素的"不合规"(ungrammatical)做法,似乎是想以幽默活泼的方式让观众们大吃一惊。在某种程度上讲,它们都是"反古典的"(anti-classical),尽管在古典时代晚期已有此类打破常规的先例[36;第7、9章]。

在绘画和雕塑方面,却没有那么容易来确定什么才是"风格主义的"。在16世纪20年代和30年代罗索、蓬托莫(Pontormo)及帕尔米贾尼诺(Parmigianino)的画作中,我们可以看到对比例和透视法规则的拒绝,并带有一种冷淡的典雅之美。这一风格同样体现在蓬托莫的学生布龙齐诺(Bronzino)的肖像画之中。对惯例的类似拒绝也出现在米开朗琪罗在西斯廷礼拜堂(Sistine Chapel)的壁画《最后的审判》(*Last Judgement*,1536—1541)中,与此同时又富有表现力。据说,这位艺术家曾评论道,如果"缺乏鉴赏力"(without the eye),那么所有的比例和透视法规则都没有意义。这一观点被焦万·保罗·洛马佐(Giovan Paolo Lomazzo)在同一世纪的晚些时间发展为一种理论。至于雕塑,以扭曲却不失

优美的姿势表现修长的躯体[如米开朗琪罗所称的"蛇形"(figura serpentinata)]是风格主义时期的主要特征。人们通常认为此类风格的代表作包括切利尼的珀耳修斯(Perseus)像、他为弗朗索瓦一世所制作的盐盒（两件都是16世纪40年代的作品），以及巴尔托洛梅奥·阿曼纳蒂(Bartolommeo Ammannati)在佛罗伦萨领主广场(Piazza della Signoria)的"海神喷泉"(Fountain of Neptune)[33；第10—11章]。园林艺术和石窟(grottoes)["grotesque"（奇异风格）一词便是来源于此]艺术是风格主义幽默活泼一面的最佳例证，如佛罗伦萨的波波里花园(Boboli Gardens)，或是为罗马贵族维奇诺·奥尔西尼(Vicino Orsini)所设计的博马尔佐(Bomarzo)花园。后者设有石头怪物、斜塔和里面可以看得到一个大理石野餐桌的地狱之口[41]，就像一座16世纪的迪士尼乐园。

到目前为止，除了帕尔米贾尼诺的作品之外，我们所举的都是托斯卡纳或罗马的实例。与此不同的是，16世纪20年代以后，提香和他的追随者在威尼斯继续以文艺复兴盛期的风格进行创作。在丁托列托1548年所创作的戏剧性作品《圣马可的奇迹》(St. Mark Rescuing a Slave)中，可以看出他对米开朗琪罗风格的吸收。在这幅文艺复兴时期的画作中，圣徒就像超人一样从天而

降。帕拉第奥在16世纪50年代和60年代所设计的别墅依然遵循古典规则，委罗内塞（Veronese）也继续以文艺复兴盛期的风格进行创作，直至他于1588年离世。

在文学方面去确定谁属于风格主义者而谁不属于风格主义者，这会更加困难而且收获甚微。人们很乐于将米开朗琪罗的诗歌、瓦萨里的《艺苑名人传》和切利尼的自传列为文学风格主义的范例，因为我们了解这些作者的其他活动。塔索和瓜里尼的田园剧也是常见的选择，这些作品无疑是具有自我意识和个人风格的，问题在于这些形容词也同样适用于文艺复兴早期的许多文学作品。瓜里尼曾因试图糅合悲剧和田园剧这两种文学类型而遭到批评，但刚刚提及的其他作品并没有违背蓬托莫或朱利奥·罗马诺风格中的规则。它们不是反古典的。音乐方面也存在一个问题。16世纪晚期西西里（Sicilian）亲王卡洛·杰苏阿尔多（Carlo Gesualdo）所创作的意大利牧歌（madrigals）通常被认为是"风格主义的"音乐，但如我们所了解的那样，音乐与其他艺术的发展节奏是不同的。

要鉴别意大利之外的风格主义作品也很难。其主要问题来自这样一个事实，16世纪20年代在意大利的文艺复兴进程中属于晚期，但在法国、西班牙、英格兰、中欧和东欧（15世纪末的匈牙利除外）等地，却属

于其文艺复兴进程的早期。因而，不符合习惯规则的建筑，如建于16世纪50年代海德堡（Heidelberg）的宫殿［名字"奥托海因里希堡"（Ottheinrichbau）取自它的赞助人］，很难判断究竟是出自一番精心设计，还是单纯的思虑不周[59：第6章]。但有一点是可以确定的，即尼德兰风格主义形成的年代要稍早一些，那里的艺术家对其他地区的发展趋势比较了解。不过，关于意大利之外的风格主义发展趋势，其争议最小、名气最大的实例是迟至16世纪80年代才出现的。当时埃尔·格列柯（El Greco）开始为西班牙国王费利佩二世（Philip II）——他对提香青睐有加——工作，而巴托洛梅乌斯·施普兰格尔（Bartholomaeus Spranger）则刚刚为皇帝鲁道夫二世（Rudolf II）提供服务[101]。

至于在意大利之外寻求文学上的风格主义的尝试，它们除了可以揭示出这一概念中潜在的模棱两可之处以外，并没有多大的意义。有些评论家可能会选择约翰·黎里（John Lyly）的《尤弗伊斯》（*Euphues*，1579）作为典型例子，这是一部浪漫传奇，刻意以绮丽夸饰的语言写成，受到了广泛的追捧效仿，以至于不得不发明"尤弗伊斯体"（euphuism）一词来形容它的风格特色。其他评论家可能会选择约翰·多恩（John Donne）的诗歌和散文，他的风格是对尤弗伊斯体的一种抵抗。另

外，蒙田的随笔有时被认为是"文艺复兴"之作，而有时又被认为是"反文艺复兴"（Counter-Renaissance）之作，有时则被认为是风格主义之作，甚至还被认为是"巴洛克风格"（baroque）之作。以更平实的观点来看待蒙田似乎更有意义一些：不论我们将蒙田归于哪种风格，有一点是明确的，如果没有早期文艺复兴的出现，蒙田便不可能取得他的这般成就；但是，蒙田不会也不可能认可文艺复兴晚期的所有价值观念，因为这一时期的艺术家和作家开始沿着不同的方向发展。蒙田自然的行文风格并非全然不加修饰（不像所宣称的那般），但也没有打破古典的传统。它表现出一种那个时代对西塞罗庄重复杂句式的普遍抵抗，以及对塞内加偏于通俗风格的认同。这种貌似简单的风格也更适合一位作家，使他可以在做作的国王和学者面前，在有关人类尊严和理性力量等自恃高贵的主张面前，依然保持一份怀疑审慎的超然态度[113]。

不论我们是否认为"风格主义"这个术语有用，或更愿意使用"文艺复兴晚期"这个中性一些的术语，我们都需要对大约1530年之后所发生的变化做出一定的解释。这里要做的解释通常可以分为截然不同的两大类别，尽管它们也可能互为补充。首先，存在一类可称之为"内在论者"（internalist）的解释，即以特定类型的内在历史或

内在"逻辑"来进行的原因描述。如果我们像瓦萨里那样来看待文艺复兴绘画的历史,把它视为一种对自然越来越成功的模仿,那么,我们很可能想知道,在达·芬奇、拉斐尔和早期米开朗琪罗的巅峰过后会有什么。而如果我们把文艺复兴建筑的历史看作对古代规则越来越准确的模仿,也会出现类似的问题。文艺复兴盛期过后,人们会去往何处?在任何艺术或文学传统中,通常都会存在一个令参与者备感疲倦,觉得有必要与之对抗的时期。在这样一个晚期阶段,公众们——观众、读者,或者听众——很可能比前人更容易意识到作品中的成规,因而更有可能欣赏到打破成规的艺术家的隐喻和机趣,知道他们在故意犯错、暗中破坏或戏弄那些规则。

其次,存在一类"外在论者"(externalist)的解释,即把文化变迁视为对社会变迁的反应。以风格主义为例,人们一般用"危机"(crisis)一词来描述这种反应,不论这已觉察到的危机是源于宗教、政治还是社会。当然,正是在16世纪20年代路德与罗马教会决裂,而在1527年罗马城遭到了查理五世军队的洗劫[100]。对很多意大利人而言,这些事件是一种精神创伤,尽管它们所造成的创伤程度不一定比15世纪90年代的事件更加严重,而那十年是萨伏那洛拉(Savonarola)呼吁教会改革和法国入侵意大利的一段时期。我们知道米开朗琪罗对他的宗教信仰

十分虔诚,他因怀疑自己能否得到拯救而备受折磨。用这一点来揭示他的宗教画作与其宗教观念之间存在某种关系,似乎有其道理;但以同样方式来解释他在建筑方面所做的革新,却没有什么道理可言[112]。另一方面,切利尼的自传却没有给人留下其主人公曾经历了宗教危机的印象,甚至也看不出洗劫罗马给他留下什么创伤——他似乎把它当作一次历险来享受。无论实际情况如何,他照样以新的风格来创作自己的雕塑作品。同样,蓬托莫和布龙齐诺的画中男女所展现的那种僵硬而不失优美的姿势,有时被视为一种"异化"(alienation)的症状(不论艺术家还是其画中模特),但这也可能只是在模仿当时所流行的一种冷漠贵族式的西班牙风格。一般而言,人们并不了解该时期大多数艺术家的内心生活,所以随意做出这样或那样的假设是不明智的。

风格主义是对社会危机的一种反应吗?社会危机总是难以界定,更不用说要确定它的具体年代,不过,至少在社会和政治结构中会留下发生过某种变化的迹象。在16世纪的意大利,似乎存在过财富与权力从商人阶层向地主阶级的逐渐转移,这种转移被马克思主义者称为"再封建化"(refeudalisation)[7]。除了威尼斯和热那亚,独立的城邦和它们的商人贵族被宫廷和封建贵族所取代。风格主义其实是后一种贵族风范:优雅,世故,

幽默风趣,以及善于引经据典[99]。

风格主义有时被概括为"反文艺复兴",但把它描述为文艺复兴的一个晚期阶段则更合适一些,因为它没有很认真地去打破古典规则,而且不管怎样,它还表现为对那些被打破规则的某种认识。如果我们把目光转向这一时期的人文主义者,也就是那些学者和文人,我们便会发现,他们所在意的不是要与过去的文艺复兴划清界限,而是为更好地发展它的一些面向而牺牲其他。政治作家——如乔瓦尼·博泰罗(Giovanni Botero),他在其著作《国家理性》(*The Reason of State*,1589)一书中的详尽论述使"国家理性"一词风行一时——仍然评论古罗马历史,但目光已经转向了叙述古罗马帝国历史的塔西佗(Tacitus),而不再关注更早一些的共和国时期的李维。"新柏拉图主义"(Neoplatonism,通常指推崇柏拉图的思潮)在16世纪从巴黎到布拉格的欧洲宫廷圈内都十分流行,也许是因为它强调沉思的生活(contemplative life)而非积极的生活(active life),这更适合君主制国家的臣民(与共和国的公民相反)。新柏拉图主义运动的兴趣点不仅包括柏拉图本人的著作,还包括古典时代后期他的追随者如普罗提诺(Plotinus)和扬布里柯(Iamblichus)——他们已逐渐转向神秘主义和巫术——的作品。当时似乎对"神秘哲学"(occult

philosophy，即我们所谓"巫术"）和"自然哲学"（即今天所谓"科学"）的关注日益高涨，也许是因为这些研究——当时还不可能把它们区分开来——提供了逃避困境重重的人类世界的一种方式。波兰教士尼古拉·哥白尼、德意志人海因里希·科尔内留斯·阿格里帕（Heinrich Cornelius Agrippa）、英格兰人约翰·迪伊（John Dee）以及意大利人焦尔达诺·布鲁诺（Giordano Bruno，1600年他因异端罪在罗马被处以火刑）都是践行这一道路的个中翘楚[50, 53, 73, 92]。

对危机的另一种反应是前面第三章讨论过的斯多葛派的复兴。崇尚坚忍似乎在16世纪下半叶达到其诉求的顶峰，当时正在发生的法国内战及尼德兰内战使人们十分需要塞内加和其他斯多葛派哲人所推崇的内心平静，但它又很难企及。而其他人如蒙田，已不再对斯多葛派抱有幻想而转向古典的怀疑论——在一个充满不确定性的世界里，努力避免得出结论才是明智之举。

16世纪下半叶也被称为"批评的年代"（age of criticism）。"批评家"（critic）一词在这一时期开始使用，它首先是用来形容古典文本的学术型编辑者，他们对各类抄本的勘误方法正变得越发复杂精微（利普修斯对他所钟爱的塔西佗和塞内加的典籍整理是此种"文本校勘"的杰出范例）。后来该词的含义渐渐有所扩展，涵盖了今天我们所

说的"文学批评"和"艺术批评"(art criticism)。瓦萨里的《艺苑名人传》便是这一时期艺术批评最为著名的作品之一,其中所谈到的种种优劣对比,例如油画与雕塑、彩绘与素描、提香与米开朗琪罗,在意大利引发了激烈的争论。人们还撰写专著来攻击或维护但丁(Dante),又为史诗或悲剧写作制定相应的规则。

所有这些趋势,从柏拉图主义到文艺批评,在15世纪的意大利都能找到相似的事物,但其侧重点发生了变化,这使得较晚的16世纪下半叶拥有了自己的特征,不论我们称之为"风格主义时期"或是文艺复兴的"秋天"(如有些学者所说)。在我个人看来,我不愿将它描述为"衰退"(decline)——因为在这一时期,米开朗琪罗、塔索、蒙田、莎士比亚、塞万提斯和其他人依然取得了十分惊人的成就——而更愿意如本章开头所定义的那样,将它描述为"分裂",而这一分裂持续了很长一段时间。

长期以来,文艺复兴的某些元素——受青睐的观念态度、艺术形式、作品主题,等等——一直留存在欧洲的文化中。例如,在教宗乌尔班八世(Urban VIII,1623—1644年在位)的统治时期,曾出现过"罗马的第二次文艺复兴"。它仿效了教宗利奥十世时代的做法,而那正是本博和拉斐尔所属的时代。在同一时期的法国,人们有充分的理由将弗朗索瓦·德·萨勒(François de Sales)

和其他人描绘成"虔诚的人文主义者",而一个名叫尼古拉·法雷(Nicolas Faret)的人则在1630年出版了一本关于"宫廷里的取悦之道"的畅销专著,该书基本上是卡斯蒂廖内《廷臣论》的节选译本。至于在英格兰,人们把罗伯特·伯顿(Robert Burton)和托马斯·布朗爵士(Sir Thomas Browne)描述为文艺复兴意义上的人文主义者,则有充分的理由。伯顿的《忧郁的解剖》(*The Anatomy of Melancholy*,1621)以一句著名的引文开篇:"人类,宇宙之精华,万物之灵长。"而书中绵绵不绝的各类引文不仅源于文艺复兴早期的作家,如哲学家费奇诺,也出自西塞罗和塞内加。布朗的《虔诚的医生》(*Religio Medici*,出版于1642年,但写于1635年)是一部似曾相识的关于"人的尊严"的沉思录,和同一主题的古典文本的内容差不多。

如果我们把伯顿和布朗列入文艺复兴的范围,那么,我们显然也应该将威廉·坦普尔爵士(Sir William Temple)包含在内,他在写于17世纪90年代的一篇论文中,为古代人的学识和文学水平优于"现代人"这一观点进行了辩护。而如果我们将坦普尔纳入其中,那么,我们很难找到理由将乔纳森·斯威夫特(Jonathan Swift,曾任坦普尔的秘书)或塞缪尔·约翰逊(Samuel Johnson)、亚历山大·蒲柏(Alexander Pope)、埃德蒙·伯克(Edmund

Burke)以及爱德华·吉本(Edward Gibbon)排除在外。以上这些人都被称作奥古斯都时代(Augustan)"人文主义"的领军人物[103]。毕竟,英国文化史上18世纪的"奥古斯都"时代便是因为这些作家对奥古斯都时期古罗马文化的认同而得名。约翰逊博士关于伦敦的诗歌是模仿了古罗马作家尤维纳利斯的讽刺诗;而吉本的《罗马帝国衰亡史》(*Decline and Fall*)创作于美国革命时期,他在书中暗示了罗马帝国和大英帝国这两大衰落帝国之间的相似之处。自由和腐败是18世纪政治思想中非常突出的两大主题,它们都是源自古希腊和古罗马的遗产——分别由文艺复兴时期的佛罗伦萨和威尼斯所继承——同时也针对日益商业化社会的需求而做出了改变[104: 第13—14章]。

艺术家们也在继续接纳意大利文艺复兴时期的许多价值观念。乔舒亚·雷诺兹(Joshua Reynolds)和乔治·罗姆尼(George Romney)两人都去意大利学习了古典雕塑和文艺复兴绘画(尤其是拉斐尔和提香的作品)。18世纪英国的乡村大宅被称为"帕拉第奥式"建筑,因为它们中的许多都是从16世纪意大利建筑师安德烈亚·帕拉第奥所设计的别墅那里获取的灵感[105]。对古典时代的类似热情也出现在路易十四(Louis XIV,一位经常被比作奥古斯都的统治者)时代的法国;同样

的热情还出现在法国大革命时期,此时灵感的提供者则是古罗马共和国。而在 19 世纪早期,正如我们已经了解的那样,古典教育传统的辩护者创造出了"人文主义"一词来表达他们对文艺复兴价值观的认同[5:第1章]。

15 世纪与 16 世纪的相似之处令人惊异,而且也不难找出它们之间更多的相似点。不过,由于文化和社会的其他变迁,对古典时代和意大利文艺复兴热情的内涵也在逐渐改变。其最大的变化之一是由那场历史学家常称为 17 世纪"科学革命"的运动所带来的成果,涉及伽利略、笛卡儿、牛顿和其他人的各种成就。它几乎是一幅全新的宇宙图景,地球不再是宇宙的中心,天体也不再是不可分解的,而宇宙的运行规律可以用力学原理进行解释。这一时期对自然界的研究在系统的观察和实验的基础上进行,而不再依靠研读权威的古代典籍。古典时期和文艺复兴时期的宇宙观都在此时被抛弃。这些新的研究发现被认为是"现代人"优于"古代人"的证明,至少在某些方面如此。伴随着新的世界观的传播,受过教育的人们摆脱了来自过去的束缚。正是基于这样的缘由,历史学家将文艺复兴结束或分裂的时间节点定在 17 世纪 20 年代和 30 年代,即伽利略和笛卡儿生活的时代[131]。现在应该很明白,我们不可能接受布克哈特关于文艺复兴显然是"现代的"这一观点,其原因就在于此。

第五章

结　论

本书对文艺复兴的界定，比布克哈特的定义还要窄得多。依据贡布里希（Gombrich）恰当的辨析，我们认为它是一场"运动"而不是一段"时期"[13]。而即便作为一场运动，它也被限制在严格的范围内，讨论的重点（除绘画外）是复兴古典的尝试，而不是布克哈特等许多历史学家所关注的其他类型的文化变革。以上限定的设置是经过深思熟虑的。首先，本书篇幅精练，不仅涉及多种知识和艺术的分支，更要遍及众多的欧洲国家，所以，如果缺乏一个明晰焦点的话，难免会陷入令人难以忍受的模糊不清。然而，更为重要的是这样一个事实，即归于文艺复兴的几乎每一个特征，都能在通常与之形成鲜明对比的中世纪时期找到。为了表述上显而易见的便利，而将中世纪与文艺复兴置于简单的二元对立，这在许多方面造成了严重的误解。

以布克哈特著名的"个人的发展"（development of the individual，一个他自己承认有疑问的概念）为例，这一概念不够清晰。它的含义之一是突出自我（self-assertiveness），即布克哈特所谓的"现代意义上的名誉"。在文艺复兴时期的佛罗伦萨，竞争意识想必十分强烈，但其程度难以估量。而正如赫伊津哈所指出的那样，中

世纪的骑士们也极其在意个人的荣誉[119]。对他们来说，名誉同样是一种鞭策。

文艺复兴"个人主义"的另一层含义是指个性（individuality）意识。正如布克哈特在讨论"世界的发现和人的发现"的章节中所述，传记（包括自传）在意大利文艺复兴时期的兴起总能引起人们的注意，如从教宗庇护二世的回忆录到本韦努托·切利尼的自传；同样，肖像画（包括自画像，如提香和丢勒的作品）的兴起也总能引起人们的注意。不过，中世纪也有自传，即便不那么常见。基于以上和其他一些缘由，确有人主张"个人的发现"始于12世纪[120]。

描述文艺复兴特征的另一个常见做法是运用理性之类的措辞。人文主义者格外推崇人类的理性，透视法的发现或布克哈特所谓的"计算的精神"（spirit of calculation）的发现，使人类以理性进行空间安排成为可能，这在15世纪威尼斯共和国收集的统计资料中深有体现。可在这一点上，文艺复兴和中世纪之间的界线看起来也是人为划定的。经院哲学家同样对理性持肯定态度，也许他们应该被称为"经院人文主义者"。人类对精确数字的兴趣早在12世纪的西欧就已经出现，而两种计算装置——算盘（11世纪投入使用）和机械钟（14世纪投入使用）——日益广泛的应用进一步鼓励了这种

兴趣。换言之,在布鲁尼和布鲁内莱斯基的那个时代,计算并不是什么新鲜事 [122, 127]。的确,即使是对受教育者这一少数人群而言,要证明他们在中世纪和文艺复兴之间的时期发生了什么心理或心态(mentality)上的根本变化也并非易事,不论这一变革的节点是放在1500年、1400年还是1300年前后。至此,我们或许需要在继续总结之前搞清楚,文艺复兴是否可能已处在彻底消解的危险之中,理由有如下两点。

首先,布克哈特将文艺复兴定义为现代性的开端,而现代性这一概念让历史学家渐感不满,一方面是因为它意味着一类现在已遭到许多人拒绝的、简单化的文化演变模式,另一方面则是因为自上一代人开始,西方人便已有些不安地意识到他们实际上正处在一个"后现代的"世界。对任何持有此种观点的人而言,文艺复兴在今天看来似乎前所未有地遥远[132]。

其次,尽管彼特拉克、达·芬奇和许多其他艺术家、作家以及学者的成就依然令人钦佩,但是相较布克哈特的时代,我们现在要想将这些成就分别与中世纪以及17世纪和18世纪所取得的成就区分开来,已变得更加困难。举一个明显的例子:自13世纪的被重新发现到17世纪的被拒绝,亚里士多德在此之间一直是众多欧洲知识分子的精神导师;而人文主义者关于其哲学的种种

争论，如果以这段较长的时期为背景考察，则要容易理解得多。再者，从事中世纪研究的历史学家反对将"人文主义者"一词限于描述自彼特拉克以来的学者和思想家，理由是"人的尊严"这一概念早在12世纪和13世纪便已流行开来[127]。

对我们来说，上述反思意味着什么呢？人们对此态度不一。有些学者在这个仍然被称为"文艺复兴研究"的领域里继续他们的研究，仿佛什么事也没有发生。而包括本书作者在内的另一些人则致力于重新审视14世纪的佛罗伦萨、15世纪的意大利乃至16世纪的欧洲所发生的事件，将它们置于从1000年（或其前后）到1800年的时代背景中，并尝试为它们在一系列相互关联的变化中找到恰当的位置。我们或许可以将这一系列长时期的发展描述为"西方的西方化"。从某种意义上讲，它们逐渐使得欧洲人，至少是上层社会的欧洲人，与其他族群区分开来，正如欧洲"发现"和征服全球大部分地区的历史所揭示的那样。这些发展之中一部分是技术性的：火器、机械钟、印刷术、新型帆船和高效纺织机器的发明等。然而，我们将要在此强调的变革则是心态上的，尤其是以下两个方面。

在一项重要的研究中，社会学家诺贝特·埃利亚斯（Norbert Elias）提出，16世纪在西方的"文明的进程"

(civilising process，即自我强制的发展过程）中的地位举足轻重。在他引用的论据之中，就包括伊拉斯谟和意大利主教乔瓦尼·德拉·卡萨（Giovanni Della Casa）有关良好礼仪的论著。这些作品屡次重印，并被译为多种文字[128]。注意进餐时的文明举止（不随地吐痰，饭前要洗手，等等）在当时至少已在某些社交圈内广为接受，这一点似乎没有什么疑问。然而，正如埃利亚斯所承认的那样，不可能在文艺复兴和中世纪之间划出一条明显的界线。中世纪时期关于"礼节"的书籍可以追溯到 10 世纪[123]。

应该强调的是，没有人会认为所有的非西方文化（如传统的日本文化或中国文化）会缺乏在进餐时或其他场合的礼仪意识。西式礼节或文明只是众多习俗惯例中的一类。因此，当上层阶级的人开始使用私人餐盘而不再共用餐盘，坐各自的椅子而不是多人共用长凳，认为请客人吃"自己咬过的苹果"（此处借用德拉·卡萨的举例）是缺乏教养的表现时，我们才能更确切地谈论隐私意识的兴起，或者有关公共领域和私人生活领域预设的逐渐变化。这些变化的确可能与布克哈特的"个人主义"有些关系，但其进程并不仅限于文艺复兴，而是在一个漫长得多的时期里缓慢推进的。不仅如此，它们或许与其他形式的约束或压抑之间也存在某种关联，尤其

是性压抑，而性压抑似乎已成为这一时期西方文化的特征之一。

中世纪和近代早期文化变迁研究的第二个方面是强调交流方式的变化对心态产生的影响。从事修辞学研究的历史学家已经注意到，意大利某段时期产生的有关说服艺术的专著揭示出，这一时期对说服艺术——不论是以公共演说的形式还是凭借私人信函的方式——的关注度日渐增强；该段时期始于本笃会(Benedictine)修士、卡西诺山修道院的阿尔贝里克(Alberic of Monte Cassino)所处的时代，即11世纪末[124]。部分历史学家甚至更大胆地宣称，在中世纪晚期曾出现一次"修辞革命"，甚或是一场"语言革命"，并指出哲学家渐渐意识到语言与现实之间的关系值得讨论。修辞学是一门同时涉及语言和举止的学科，对它的研习似乎激发了人们的社会角色意识。这种对如何表现自我形象的关注，不仅明显体现在卡斯蒂廖内的《廷臣论》中，而且深植于从托马斯·莫尔到沃尔特·雷利(Walter Raleigh)等形形色色人物的生活中[81, 106]。

另外一些历史学家则强调读写能力在中世纪的推广，而这可以归因于商业往来和行政管理两方面。深深吸引布克哈特的自我意识，可能就是独自阅读写作这一新习惯的养成所产生的影响之一[125]。更有一些历史学

家关注所谓的"印刷文化"。要将印刷术所带来的影响和更早兴起的认字识数所带来的影响区分开来并不总是那么容易，但至少可以说，从长期来看，印刷术的发明提高了人们的信息获取能力，让不同作者之间的分歧更加清晰可见，从而拓宽了人们的眼界，并促成了他们对权威的批判态度[133]。

为什么这一连串的变化会发生在15世纪和16世纪呢？就像历史学大多数重大问题一样，其中的原因很难把握。不过，我们至少可以提出一些假说。对修辞学的关注是在意大利的城邦中发展起来的，那些地区的公民参政使得说服艺术尤为必要[67：第2章]。国际商贸（意大利再次扮演了核心角色）的发展推动读书识字，因为需要记录商业交易和相关账目。城邦日渐中央集权化的发展也促进了书面记录的应用，由此扩大了读书识字的需求。诺贝特·埃利亚斯甚至认为，文明的进程从根本上与政治的中央集权化相关。中央权力不仅迫使人们与他人和平相处，同时在其他方面渐进地加强约束。16世纪对军事纪律（包括操练）的关注日益加强支持了上述假设，而前文讨论过的新斯多葛派运动则显示出崇尚自我控制与对古代作家（特别是塞内加）日渐浓厚的兴趣之间的关联[70]。在古典时代的末期同样出现政治权力的集中，而11世纪到18世纪之间出现的诸多"全新"的问

题也都曾经是"古老"的。例如对文明或礼节的争论，就早已在西塞罗的古罗马时代以"礼仪"（*urbanitas*）之辩的形式存在。

　　正如上述例子所表明的那样，在整个文艺复兴时期，尤其是在15世纪和16世纪，古典文化的吸引力在很大程度上是它们的实用性使然。古代人之所以被仰慕，是因为他们堪称生活的向导。追随他们，意味着沿着前人引领的方向继续开拓，且更加稳妥。

参考书目

这份参考书目在第二版时进行了补充,但仅限于英语著述。除非另有说明,此处所列书目的出版地均为伦敦。

至于文艺复兴研究的新近著作,请参阅专业期刊,如《文艺复兴研究》(*Renaissance Studies*)、《文艺复兴季刊》(*Renaissance Quarterly*)、《人文主义与文艺复兴文集》(*Bibliothèque d'humanisme et renaissance*,收录有以英语撰写的论文)和《瓦尔堡和考陶尔德学院杂志》(*Journal of the Warburg and Courtauld Institutes*)。

简介

[1] J. Burckhardt, *The Civilisation of the Renaissance in Italy* (first published in German in 1860; English trans. 1878, repr. Harmondsworth, 1990). 尽管该书的许多结论受到质疑,但仍然是必不可少的一本论著。

[2] D. Hay, *The Italian Renaissance in its Historical Background* (second edn, Cambridge, 1977). 一本较全面的概论。

[3] E. H. Gombrich, *The Story of Art* (14th edn, 1984), chs 12—18.

[4] E. Panofsky, *Renaissance and Renascences in Western Art* (1970). 这部著作将文艺复兴置于古典复兴的历史长河中进行论述，明晰易懂，行文优美。

[5] P. O. Kristeller, *Renaissance Thought* (New York, 1961). 一部经典论著。

[6] P. Burke, *Culture and Society in Renaissance Italy* (1972; revised edn, *The Italian Renaissance*, Cambridge, 1987). 将艺术置于其社会背景之下研究的尝试。

[7] L. Martines, *Power and Imagination: City-States in Renaissance Italy* (1980). 粗略但有力的概述，对研究 12 世纪和 13 世纪与文艺复兴之间的连续性尤其有帮助。

[8] J. R. Hale (ed.), *A Concise Encyclopedia of the Italian Renaissance* (1981). 一本有用的参考书。

[9] E. Garin (ed.), *Renaissance Characters* (1988). 有关君主、商人、廷臣、贵夫人等的论文集。

[10] J. R. Hale, *The Civilization of the Renaissance in Europe* (1993). 内容生动，涉猎广泛。

作为一种观念的文艺复兴

[11] J. Huizinga, 'The Problem of the Renaissance' (1920), repr. in his *Men and Ideas* (1960). 一位伟大文化史学家的思想成果。

[12] W. K. Ferguson, *The Renaissance in Historical Thought* (Cambridge, Mass., 1948). 从人文主义者到 20 世纪中叶的观念史研究。

[13] E. H. Gombrich, 'The Renaissance – Period or Movement?', in *Background to the English Renaissance*, ed. J. B. Trapp (1974).

[14] J. B. Bullen, *The Myth of the Renaissance in Nineteenth-Century Writing* (Oxford, 1994). 该书研究的重心是英格兰和法国。

[15] W. Kerrigan and G. Braden, *The Idea of the Renaissance* (Baltimore, 1989). 聚焦布克哈特和卡西尔 (Cassirer)。

原始资料

[16] L. Bruni, 'Panegyric to the City of Florence', trans. in *The Earthly Republic*, ed. B. J. Kohl and R. G. Witt (Philadelphia, 1978), pp. 135—175.

[17] G. Pico, 'Oration on the Dignity of Man', trans. in *The Renaissance Philosophy of Man*, ed. E. Cassirer *et al.* (Chicago, 1948), pp. 223—254.

[18] N. Machiavelli, *The Prince*, trans. ed. Q. Skinner and R. Price (Cambridge, 1988).

[19] B. Castiglione, *The Courtier*, trans. G. Bull (revised edn, Harmondsworth, 1976).

[20] G. Vasari, *Lives of the Artists*, selections trans. G. Bull (2 vols, Harmondsworth, 1965, 1987).

[21] Erasmus, *Ciceronianus*, in *Collected Works*, vol. 28 (Toronto, 1986).

[22] M. de Montaigne, *Essays*, trans. M. Screech (1993).

意大利：绘画和制图

[23] E. Panofsky, *Studies in Iconology* (New York, 1939). 以"图像学"方法来研究视觉艺术意义的最著名范例。

[24]　E. Wind, *Pagan Mysteries in the Renaissance* (revised edn, Oxford, 1980). 关于波提切利和提香等人的新柏拉图主义解读，博学，新颖。

[25]　E. H. Gombrich, *Symbolic Images* (1972). 针对同类系列问题更加审慎的批判研究。

[26]　M. Baxandall, *Painting and Experience in Fifteenth-Century Italy* (Oxford, 1972). 有关视觉交流的历史人类学研究。

[27]　C. Hope, 'Artists, patrons and advisers in the Italian Renaissance', in *Patronage in the Renaissance*, ed. G. F. Lytle and S. Orgel (Princeton, 1981). 关于绘画学习方案研究近期关注重点的评论。

[28]　B. Cole, *The Renaissance Artist at Work* (1983). 关于艺术培养、原材料和体裁的研究。

[29]　S. Edgerton, *The Renaissance Rediscovery of Linear Perspective* (New York, 1975).

[30]　B. Kempers, *Painting, Power and Patronage: The Rise of the Professional Artist in Renaissance Italy* (English trans. London, 1992). 强调城邦形成、文明和专业化之间的关联。

[31]　J. Pope-Hennessy, *The Portrait in the Renaissance* (1966).

[32]　D. Landau and P. Parshall, *The Renaissance Print 1470–1550* (New Haven, 1994).

意大利：雕塑和建筑

[33]　C. Avery, *Florentine Renaissance Sculpture* (1970). 一部简介。

[34]　C. Seymour, *Sculpture in Italy, 1400–1500* (Harmondsworth, 1970). 一部全面的概述。

[35]　R. Wittkower, *Architectural Principles in the Age of Humanism*

(1949). 该书在建筑研究方面的重要性, 如同潘诺夫斯基之于绘画。

- [36] P. Murray, *The Architecture of the Italian Renaissance* (1963). 简明易懂、条理清晰的入门著作。
- [37] L. Heydenreich and W. Lotz, *Architecture in Italy, 1400–1600* (Harmondsworth, 1974). 全面而详尽的研究。
- [38] J. Ackerman, *The Villa: Form and Ideology of Country Houses* (1990).
- [39] D. Howard, *The Architectural History of Venice* (1980).
- [40] P. Thornton, *The Italian Renaissance Interior* (1991).
- [41] C. Lazzaro, *The Italian Renaissance Garden* (New Haven, 1990).

意大利: 思想史

- [42] E. Garin, *Italian Humanism* (1947; English trans. Oxford, 1965). 饱受批评却依然不可取代。
- [43] H. Baron, *The Crisis of the Early Italian Renaissance* (Princeton, 1955). 强调共和政治和"市民"人文主义之间的关联。
- [44] J. Seigel, 'Civic Humanism or Ciceronian Rhetoric?', *Past and Present*, 34 (1966). 对 H. 巴龙 (H. Baron) 的批评, 对此巴龙在同一期刊中作出回应。
- [45] A. Grafton and L. Jardine, *From Humanism to the Humanities* (1986). 对 E. 加林 (E. Garin) 的批评, 更强调实践、社会背景和女性。
- [46] P. Grendler, *Schooling in Renaissance Italy* (Baltimore, 1989).
- [47] P. Burke, *The Renaissance Sense of the Past* (1969). 为阐明文化距离意识的兴起而辑录的原典选集及其评注。

[48] F. Gilbert, *Machiavelli and Guicciardini* (Princeton, 1965). 有关处在人文主义边缘的两大核心人物的深入研究。

[49] C. L. Stinger, *Humanism and the Church Fathers* (Albany, 1977).

[50] F. Yates, *Giordano Bruno and the Hermetic Tradition* (1964). 强调人文主义者对神秘学的兴趣。

[51] E. Garin, *Astrology in the Renaissance* (1983).

[52] C. Schmitt and Q. Skinner (eds.), *The Cambridge History of Renaissance Philosophy* (Cambridge, 1988).

[53] B. P. Copenhaver and C. Schmitt, *Renaissance Philosophy* (Oxford, 1992).

意大利之外的文艺复兴：视觉艺术

[54] E. Rosenthal, 'The Diffusion of the Italian Renaissance Style in Western Europe', *Sixteenth-Century Journal* 9 (1978).

[55] A. Blunt, *Art and Architecture in France* (4th edn, Harmondsworth, 1980).

[56] M. Baxandall, *The Limewood Sculptors of Renaissance Germany* (1980). 涉猎范围远超其标题提示。

[57] J. Bialostocki, *Art of the Renaissance in Eastern Europe* (1976). 关于对意大利形式的"接受"的出色研究论著。

[58] R. J. Knecht, *Renaissance Warrior and Patron: Francis I* (2nd edn, Cambridge, 1994).

[59] T. D. Kaufmann, *Court, Cloister and City* (Princeton, 1995).

[60] J. Chipps Smith, *German Sculpture of the Later Renaissance, c. 1520–1580: Art in an Age of Uncertainty* (Princeton, 1994).

[61] M. Howard, 'Self-Fashioning and the Classical Moment in

Mid-Sixteenth-Century English Architecture', in L. Gent and N. Llewellyn (eds.), *Renaissance Bodies* (1990).
[62] M. Howard and N. Llewellyn, 'Painting and Images', in *The Cambridge Cultural History of Britain*, vol. 3, ed. B. Ford (1989).
[63] L. Campbell, *Renaissance Portraits* (1990).

意大利之外的文艺复兴：观念

[64] D. P. Walker, *The Ancient Theology* (1972). 论述调和新柏拉图主义和基督教的尝试。
[65] F. Yates, *Astraea* (1972). 关于英格兰和法国的节日、诗歌、绘画等的政治含义的重要文集。
[66] D. Kelley, *Foundations of Modern Historical Scholarship* (New York, 1970). 法国人文主义者关于语言、法律和历史之间关系的论著。
[67] Q. Skinner, *Foundations of Modern Political Thought* (2 vols, Cambridge, 1978).
[68] J. Bentley, *Humanists and Holy Writ* (Princeton, 1983).
[69] G. Kipling, *The Triumph of Honour: Burgundian Origins of the Elizabethan Renaissance* (Leiden, 1977).
[70] G. Oestreich, *Neostoicism and the Early Modern State* (Cambridge, 1982). 特别关注尼德兰和尤斯图斯·利普修斯。
[71] A. Goodman and A. McKay (eds.), *The Impact of Humanism on Western Europe* (1990).
[72] R. Porter and M. Teich (eds.), *The Renaissance in National Context* (Cambridge, 1992). 关于中欧和东欧的论述特别有力。
[73] C. Nauert, *Humanism and the Culture of Renaissance Europe* (Cambridge, 1995). 较全面而易懂的概述。

文学

[74]　A. J. Krailsheimer (ed.), *The Continental Renaissance* (Harmondsworth, 1971). 关于法国、德意志、意大利和西班牙的介绍性梳理。

[75]　L. Forster, *The Icy Fire* (Cambridge, 1969). 关于彼特拉克主义的比较研究。

[76]　M. Bakhtin, *Rabelais and his World* (1965; English trans., Cambridge, Mass., 1968). 论述大众文化与一部文艺复兴名著的关系。

[77]　T. Cave, *The Cornucopian Text* (Oxford, 1979). 论述伊拉斯谟、拉伯雷、龙沙 (Ronsard) 和蒙田对写作问题的意识。

[78]　T. Greene, *The Light in Troy* (1982). 论述意大利语、法语和英语诗歌中的模仿和同化。

[79]　D. Javitch, *Poetry and Courtliness in Renaissance England* (Princeton, 1978). 对西德尼和斯宾塞等人的评述。

[80]　S. Orgel, *The Illusion of Power* (Berkeley and Los Angeles, 1975). 论述英格兰文艺复兴时期的戏剧和政治。

[81]　S. Greenblatt, *Renaissance Self-Fashioning from More to Shakespeare* (1980). 有关文艺复兴个人主义的新颖视角。

[82]　S. Greenblatt, *Shakespearian Negotiations: The Circulation of Social Energy in Renaissance England* (Oxford, 1988). 借助驱魔故事和两性人等方面的研究来探讨莎士比亚。

[83]　F. Rico, *The Spanish Picaresque Novel and the Point of View* (1969; English trans., Cambridge, 1984).

[84]　P. Fumerton, *Cultural Aesthetics: Renaissance Literature and the Practice of Social Ornament* (Chicago, 1991). 论述伊丽莎白时期英格兰艺术之间的联系。

[85] D. Quint, *Epic and Empire* (Princeton, 1993). 论述诗歌与政治之间的关系。

[86] P. Burke, *The Fortunes of the Courtier* (1995). 有关卡斯蒂廖内著名对话集的翻译、改编及反响的历史研究。

音乐、数学和科学

[87] C. Palisca, *Humanism in Italian Renaissance Musical Thought* (New Haven, 1985). 很全面的概述。

[88] E. E. Lowinsky, 'Music in the Culture of the Renaissance', *Journal of the History of Ideas*, 15 (1954), repr. in *Renaissance Essays*, ed. P. O. Kristeller and P. P. Wiener (New York, 1968), ch. 14.

[89] G. Tomlinson, *Music in Renaissance Magic* (Chicago, 1993).

[90] J. A. Owens, 'Was There a Renaissance in Music?', in *Language and Images of Renaissance Italy*, ed. A. Brown (1995), ch. 4.

[91] P. L. Rose, *The Italian Renaissance of Mathematics* (Geneva, 1975).

[92] A. Debus, *Man and Nature in the Renaissance* (Cambridge, 1978). 一部概述，其中关于炼金术的部分很有价值。

[93] M. B. Hall, 'Problems of the Scientific Renaissance', in D. Hay *et al.*, *The Renaissance* (1982).

文艺复兴中的女性

[94] M. King, *Women of the Renaissance* (1991). 一部概述。

[95] C. Jordan, *Renaissance Feminism* (Ithaca, 1990). 关于原典的细致分析。

[96] I. Maclean, *The Renaissance Notion of Woman* (Cambridge, 1980). 比较了法律、医学和其他方面的话语。

[97] J. Kelly, 'Did Women Have a Renaissance?', in her *Women, History and Theory* (Chicago, 1984), ch. 2.

[98] P. Benson, *The Invention of the Renaissance Woman* (Philadelphia, 1992).

文艺复兴的分裂

[99] J. Shearman, *Mannerism* (Harmondsworth, 1967). 对各类艺术的生动考察。

[100] A. Chastel, *The Sack of Rome* (Princeton, 1983). 论述1527年大灾难的文化后果。

[101] R. J. W. Evans, *Rudolf II and his World* (Oxford, 1973). 探讨人文主义和风格主义。

[102] R. R. Bolgar (ed.), *Classical Influences in European Culture, 1500–1700* (Cambridge, 1976). 探寻古典传统的命运。

[103] P. Fussell, *The Rhetorical World of Augustan Humanism* (Oxford, 1965). 将斯威夫特、蒲柏、约翰逊、雷诺兹、吉本和伯克描述为文艺复兴晚期的人文主义者。

[104] J. G. A. Pocock, *The Machiavellian Moment* (Princeton, 1975). 包含了一场关于17世纪和18世纪英美思想中的市民人文主义的重要讨论。

[105] R. Wittkower, *Palladio and English Palladianism* (1974).

人物

[106] R. W. Hanning and D. Rosand (eds.), *Castiglione: The Ideal*

and the Real in Renaissance Culture (1983).

[107] P. Russell, *Cervantes* (1985).
[108] E. Panofsky, *Albrecht Dürer* (4th edn, Princeton, 1955).
[109] J. McConica, *Erasmus* (1986).
[110] M. Kemp, *Leonardo da Vinci* (1981).
[111] Q. Skinner, *Machiavelli* (1980).
[112] H. Hibbard, *Michelangelo* (1975).
[113] P. Burke, *Montaigne* (1981).
[114] A. Fox, *Thomas More: History and Providence* (1982).
[115] N. Mann, *Petrarch* (1985).
[116] W. G. Craven, *Giovanni Pico della Mirandola* (Geneva, 1981).
[117] M. M. Screech, *Rabelais* (1979).
[118] R. Jones and N. Penny, *Raphael* (1983).

中世纪

[119] J. Huizinga, *The Waning of the Middle Ages* (1919; complete English trans., Chicago, 1995). 其重要性之于法国和佛兰德的研究等同于布克哈特之于意大利的研究。
[120] C. Morris, *The Discovery of the Individual: 1050—1200* (1972).
[121] C. Brooke, *The Twelfth-Century Renaissance* (1969).
[122] A. Murray, *Reason and Society in the Middle Ages* (Oxford, 1978). 有关心态史（history of mentalities）的重要研究。
[123] C. S. Jaeger, *The Origins of Courtliness* (Philadelphia, 1985). 强调中世纪盛期德意志主教的作用。
[124] J. J. Murphy, *Rhetoric in the Middle Ages* (Berkeley, 1974).
[125] H. J. Chaytor, *From Script to Print* (Cambridge, 1945).

[126] R. R. Bolgar (ed.), *Classical Influences on European Culture 500-1500* (Cambridge, 1971).

[127] R. W Southern, *Scholastic Humanism and the Unification of Europe* (Oxford, 1995).

更加广阔的视角

[128] N. Elias, *The History of Manners* (1939; English trans., Oxford, 1978). 关于日常生活的历史社会学研究。

[129] A. Toynbee, *A Study of History*, vol. 9 (Oxford, 1954).

[130] L. D. Reynolds and N. G. Wilson, *Scribes and Scholars* (2nd edn, Oxford, 1974). 论述古典原著手抄本的传播、修复和校勘。

[131] C. Schmitt, 'Towards a Reassessment of Renaissance Aristotelianism', *History of Science*, vol. 11 (1973). 强调该思想体系在 17 世纪的存续。

[132] W. Bouwsma, 'The Renaissance and the Drama of European History', repr. in his *Usable Past* (Berkeley, 1990), ch. 16.

[133] E. Eisenstein, *The Printing Revolution* (Cambridge, 1983). 强调出版业在文化及社会变迁中的作用。

索引

(索引页码为英文版页码,即本书边码)

Agrippa von Nettesheim, Heinrich Cornelius 海因里希·科尔内留斯·阿格里帕·冯·内特斯海姆(约1486—1535),德意志术士:54

Alberti, Leon Battista 莱昂·巴蒂斯塔·阿尔伯蒂(1404—1472),佛罗伦萨全才之士:2, 8, 14, 17, 18, 20, 24—25, 46

Alcalá, university, college at 阿尔卡拉,大学,学院所在地:39

Alciati (or Alciato), Andrea 安德烈亚·阿尔恰蒂(或阿尔恰托)(1492—1550),伦巴第法学家和人文主义者:45

Aldus Manutius 阿尔杜斯·马努提乌斯(1449—1515),人文主义印刷商:47

Aleandro, Girolamo 吉罗拉莫·阿莱安德罗(1480—1542),弗留利(Friuli)人文主义者:30

allegory 寓言:22

Ammannati, Bartolommeo 巴尔托洛梅奥·阿曼纳蒂(1511—1592),佛罗伦萨雕塑家:50

ancient theology 古代神学:21

Anghiera, Pietro Martire d' 彼得罗·马尔蒂雷·德·安杰拉(1457—1526),伦巴第人文主义者:30

Anguisciola, Sofonisba 索福尼斯巴·安圭索拉（约 1532—1625），画家：26

anti-classicism 反古典主义：49

anti-Italian sentiments 反意大利情绪：37—38

anti-Renaissance 反文艺复兴：53

Antico(Pier Giacomo Ilario Buonaccolsi) 安蒂科（皮尔·贾科莫·伊拉里奥·博纳科尔西）（约 1460—1528），曼图亚雕塑家：8

Apuleius, Lucius 鲁齐乌斯·阿普列尤斯（生于约 124 年），古罗马作家：46

Aquinas, Thomas 托马斯·阿奎那（约 1225—1274），哲学家和神学家：15

Arabs 阿拉伯人：5, 35

architecture 建筑：8, 19, 34—35

Ariosto, Ludovico 卢多维科·阿里奥斯托（1474—1533），费拉拉诗人：12, 19, 25, 41, 45—46

Aristotle 亚里士多德（前 384—前 322），古希腊哲学家：13, 15, 58—59

Augustine, St.(Augustinus Aurelius) 圣奥古斯丁（奥古斯提努斯·奥勒留）（354—430），早期基督教教父：21, 39

Ausonius, Decimus Magnus 德西默斯·马格努斯·奥索尼乌斯（卒于约 395 年），古罗马诗人：30

Avignon 阿维尼翁：27, 45

Balbi, Girolamo 吉罗拉莫·巴尔比（约 1450—1536），威尼斯人文主义者：31

Basel 巴塞尔：42

Bellini, Giovanni 乔瓦尼·贝利尼（约 1430—1516），威尼斯画家：26, 31

Belvedere Apollo《观景楼的阿波罗》，雕像：8

Bembo, Pietro 彼得罗·本博（1470—1547），威尼斯评论家和诗人：18, 55

Bibbiena (Bernardo Dovizi) 比别纳（贝尔纳多·多维齐）(1470—1520)，托斯卡纳作家：12

Boboli Gardens, Florence 波波里花园，位于佛罗伦萨：50

Boccaccio, Giovanni 乔瓦尼·薄伽丘（1313—1375），佛罗伦萨作家：13, 18, 45

Bologna, university 博洛尼亚大学：15, 31—32, 44

Bomarzo, park 博马尔佐花园：50

Bonfini, Antonio 安东尼奥·邦菲尼（约1427—约1502），阿斯科利皮切诺（Ascoli Piceno）人文主义者：31

Boscán, Juan 胡安·博斯坎（约1487—1542），加泰罗尼亚作家：30, 33, 36

Botero, Giovanni 乔瓦尼·博泰罗（1544—1617），皮埃蒙特政治理论家：53

Botticelli, Sandro 桑德罗·波提切利（1445—1510），佛罗伦萨画家：1, 9, 24

Bouelles, Charles de 夏尔·德·布埃勒（约1479—1553），法国人文主义者：13

Bracciolini, *see* Poggio 布拉乔利尼，参见"波焦"

Bramante, Donato 多纳托·布拉曼特（约1444—1514），乌尔比诺建筑师：8, 22, 33

bricolage 混搭：34

Bronzino, Agnolo 阿尼奥洛·布龙齐诺（1503—1572），佛罗伦萨画家：50, 53

Browne, Thomas 托马斯·布朗（1605—1682），英国作家：55

Brunelleschi, Filippo 菲利波·布鲁内莱斯基（1377—1446），佛

罗伦萨建筑师：8, 10, 14, 18—19, 24, 46, 58

Bruni, Leonardo 莱奥纳尔多·布鲁尼（1370—1444），托斯卡纳人文主义者：2, 12—13, 19, 24, 42

Bruno, Giordano 焦尔达诺·布鲁诺（1548—1600），南意大利哲学家：54

Budé, Guillaume 纪尧姆·比代（1467—1540），法国律师和人文主义者：45

Buonarotti, *see* Michelangelo 博纳罗蒂，参见"米开朗琪罗"

Burckhardt, Jacob 雅各布·布克哈特（1818—1897），瑞士历史学家：1—3, 10, 21, 57—58

Burton, Robert 罗伯特·伯顿（1577—1640），英国作家：55

'Callimaco', Filippo (Buonaccorsi) 菲利波·卡利马科（博纳科尔西）（1437—1496），托斯卡纳人文主义者：29

Calvin, Jean 约翰·加尔文（1509—1564），法国宗教改革家：40

carnival 狂欢节：48

Casa, Giovanni della 乔瓦尼·德拉·卡萨（1503—1556），托斯卡纳礼仪作家：59—60

Castiglione, Baldassare 巴尔达萨雷·卡斯蒂廖内（1478—1529），伦巴第廷臣：4, 18—19, 29, 32, 36—37, 41

Cellini, Benvenuto 本韦努托·切利尼（1500—1571），佛罗伦萨金匠：29, 50, 53

Cervantes Saavedra, Miguel de 米格尔·德·塞万提斯·萨韦德拉（1547—1616），西班牙作家：45—46, 48

Chambord, castle of 尚博尔城堡：34—35

Charles V, emperor 查理五世（1519—1556年在位），神圣罗马帝国皇帝：43—44, 52

Cheke, Sir John 约翰·奇克爵士（1514—1557），英国人文主

义者：40

'Chrysostom', John 约翰·"克里索斯托"（约347—407），希腊基督教演说家：40

Cicero, Marcus Tullius 马库斯·图利乌斯·西塞罗（前106—前43），古罗马演说家：11, 15—18, 20, 36, 39—40, 42, 52

Colet, John 约翰·科利特（约1467—1519），英国人文主义者：40

comedy 喜剧：11—12

Constantine, Donation of "君士坦丁献土"法令：16

Constantinople 君士坦丁堡：14

Copernicus, Nicolaus 尼古拉·哥白尼（1473—1543），波兰天文学家：32, 54

criticism, *see* textual criticism 校勘，参见"文本校勘"

cycles, historical 历史循环：16

Dee, John 约翰·迪伊（1527—1608），英国术士：54

dignity of man 人的尊严：12—13, 40, 55, 59

distance, historical 历史距离：18, 20, 39

Domenico [Bernabei] da Cortona 多梅尼科[贝尔纳贝伊]·达·科尔托纳（卒于1549年），托斯卡纳建筑师：35

Donatello 多纳泰洛（1386—1466），佛罗伦萨雕塑家：8, 24

Donne, John 约翰·多恩（1572—1631），英国诗人：51

Dürer, Albrecht 阿尔布雷希特·丢勒（1471—1528），德意志艺术家：31, 42

Elias, Norbert 诺贝特·埃利亚斯（1897—1990），德国社会学家：59, 61

epic 史诗：11, 19—20, 39, 42, 45

Erasmus, Desiderius 德西德里乌斯·伊拉斯谟（约1466—1536），尼德兰人文主义者：3, 13, 38—44, 48, 59

Euripides 欧里庇得斯（约前480—约前406），古希腊剧作家：40

Eusebius of Caesarea 该撒利亚的优西比乌（263—339），希腊基督教作家：21

Eyck, Jan van 扬·范·艾克（活跃于1422—1441年），佛兰德画家：27

feminism 女性主义：13

Ferrara 费拉拉：41, 47

Ficino, Marsilio 马尔西利奥·费奇诺（1433—1499），佛罗伦萨人文主义者：13, 15, 20

Fioravanti, Aristotile 阿里斯托蒂莱·菲奥拉万蒂（约1415—1486），博洛尼亚建筑师：35

Franco, Veronica 韦罗妮卡·佛朗哥（1546—1591），威尼斯诗人：26

François I, king of France 弗朗索瓦一世（1515—1547年在位），法国国王：29, 33—35, 43

gardens 园林：50

Gesualdo, Carlo 卡洛·杰苏阿尔多（约1566—1613），西西里贵族和作曲家：51

Giotto di Bondone 乔托·迪·邦多纳（卒于1337年），佛罗伦萨画家：10

Giulio Romano 朱利奥·罗马诺（约1499—1546），罗马画家和建筑师：49

Górnicki, Łukasz 卢卡什·古尔尼茨基（1527—1603），波兰作家：37

'El Greco' (Domenikos Theotokopoulos) "埃尔·格列柯"（多

米尼克·提托克波洛斯)(1541—1614),克里特(Cretan)画家:51

Greece, Greek 希腊,希腊人(希腊语):14—15, 23, 39, 43, 47

Guarini, Giovanni Battista 乔瓦尼·巴蒂斯塔·瓜里尼(1538—1612),费拉拉作家:45, 50—51

Guarino da Verona 维罗纳的瓜里诺(1374—1460),人文主义者:14, 25, 41

Guevara, Antonio de 安东尼奥·德·格瓦拉(约1481—1545),西班牙伦理学家:44

Guicciardini, Francesco 弗朗切斯科·圭恰迪尼(1483—1540),佛罗伦萨历史学家:12, 42

handwriting 字体:19

Hebrew 希伯来语(希伯来人):39—41, 43

Heemskerck, Maarten van 马尔滕·范·海姆斯凯克(1498—1574),尼德兰艺术家:31

Henry VIII 亨利八世(1509—1547年在位),英格兰国王:13, 43

Hermes Trismegistus 赫耳墨斯·特里斯墨吉斯忒斯:15

Hoby, Sir Thomas 托马斯·霍比爵士(1530—1566),英国翻译家:32, 56

Holbein, Hans, the Younger 小汉斯·霍尔拜因(约1497—1543),德意志画家:28, 43

Homer 荷马(约前8世纪),古希腊诗人:9, 22

Horace (Quintus Horatius Flaccus) 贺拉斯(昆图斯·贺拉斯·弗拉库斯)(前65—前8),古罗马诗人:9, 11, 22

Huizinga, Johan 约翰·赫伊津哈(1872—1945),荷兰历史学家:1, 57

humanism 人文主义:12—13; chivalric 骑士人文主义:41;

Christian 基督教人文主义：38—41；civic 市民人文主义：13, 42

humanist adviser 人文主义者顾问：24

Hungary 匈牙利：30, 51

Hutten, Ulrich von 乌尔里希·冯·胡滕（1488—1523），德意志人文主义者：32

hybrids 杂糅：20, 36

imitation 模仿：17, 37, 39

individualism 个人主义：3, 57, 60

Isabella d'Este 伊莎贝拉·德·埃斯特（1474—1539），曼图亚侯爵夫人：26, 32

Islam 伊斯兰教：5, 35, 19

Ivan Ⅲ, tsar of Russia 伊凡三世（1462—1505年在位），俄国沙皇：35

Jerome, St. (Sophronius Eusebius Hieronymus) 圣哲罗姆（索弗罗尼乌斯·优西比乌斯·希罗尼穆斯）（约348—420），早期基督教教父：21, 39

Jesuits 耶稣会会士：41

Jones, Inigo 伊尼戈·琼斯（1573—1652），英国建筑师：34

Josquin des Près 若斯坎·德·普雷（卒于1521年），佛兰德作曲家：28

Julius Ⅱ (Giuliano della Rovere), pope 尤利乌斯二世（朱利亚诺·德拉·罗韦雷）（1503—1513年在位），教宗：8, 39

Juvenal (Decimus Junius Juvenalis) 尤维纳利斯（德西默斯·尤尼乌斯·尤维纳利斯）（约60—约130），古罗马诗人：30, 55

Juvencus 尤文库斯（活跃于约 330 年），西班牙基督教诗人：40

Kremlin, Moscow 克里姆林宫，位于莫斯科：35

Laocoön, classical sculpture《拉奥孔》，古典雕像：8—9
law, Roman 罗马法：15—16，44—45
Lazarillo de Tormes《小癞子》：45
Lefèvre d'Étaples, Jacques 雅克·勒菲弗·戴塔普勒（约 1450—1536），法国人文主义者：39
Leonardo da Vinci 列奥纳多·达·芬奇（1452—1519），佛罗伦萨的全才之士：3，9，25—26，29
Lipsius, Justus 尤斯图斯·利普修斯（1547—1606），佛兰德人文主义者：32，44，54
Livy (Titus Livius) 李维（提图斯·李维）（前 59—17），古罗马历史学家：11，19，53
Lomazzo, Giovan Paolo 焦万·保罗·洛马佐（1538—1592），伦巴第艺术理论家：50
Lucian 琉善（约 115—约 180），古罗马作家：9，32，42，46
Luther, Martin 马丁·路德（1483—1546），德意志宗教改革家：39—40
Lyly, John 约翰·黎里（约 1554—1606），英国作家：51

Machiavelli, Niccolò 尼科洛·马基雅维利（1469—1527），佛罗伦萨政治思想家：4，16，37—38，43
'*La Malcontenta*' "不满的女人"，威尼斯附近的一栋别墅：8
Mannerism 风格主义：49—53
Mantegna, Andrea 安德烈亚·曼特尼亚（约 1431—1506），帕多瓦画家：21

Mantua 曼图亚：14, 26, 32, 49

Marguerite de Navarre 纳瓦拉的玛格丽特 (1492—1549)，法国公主和作家：43

Marinelli, Lucrezia 卢克雷齐娅·马里内利 (1571—1653)，威尼斯作家：13

Marlowe, Christopher 克里斯托弗·马洛 (1564—1593)，英国剧作家：38

Marston, John 约翰·马斯顿（约 1575—1634），英国讽刺作家：37

Martial (Marcus Valerius Martialis) 马提亚尔（马库斯·瓦莱里乌斯·马提亚尔）(约 40—约 104)，古罗马诗人：11

Mary of Hungary 匈牙利的玛丽 (1505—1558)，哈布斯堡王朝公主：41

Masaccio 马萨乔 (1401—1428)，佛罗伦萨画家：24

Masolino 马索利诺（约 1383—约 1447），佛罗伦萨画家：30

mathematics 数学：14

Mátyás Hunyadi (Matthias Corvinus), king of Hungary 匈雅提·马加什（马加什·科尔温）(1458—1490 年在位)，匈牙利国王：30

Medici family 美第奇家族：3, 8, 13, 30

Melanchthon, Philip 菲利普·梅兰希通 (1497—1560)，德意志人文主义者和宗教改革家：40

Michelangelo Buonarotti 米开朗琪罗·博纳罗蒂 (1475—1564)，佛罗伦萨艺术家和诗人：3, 9, 17, 49—53

Michelet, Jules 儒勒·米什莱 (1798—1874)，法国历史学家：1

Middle Ages 中世纪：3—4, 18, 22, 57—59

modernity 现代性：1, 3, 17, 56—57

Montaigne, Michel de 米歇尔·德·蒙田 (1533—1592)，法国散文家：14, 32, 51—52, 54

Morando, Bernardo 贝尔纳多·莫兰多（活跃于 1578—1599 年），威尼斯建筑师：35

More, Thomas 托马斯·莫尔（1478—1535），英国人文主义者：13—14, 43

Moscow 莫斯科：35

mudéjar style 穆德哈尔风格：35

music 音乐：9, 28, 51

natural philosophy 自然哲学：14, 32, 54, 56

Navagero, Andrea 安德烈亚·纳瓦杰罗（1483—1529），威尼斯外交官和诗人：30

neoplatonism 新柏拉图主义：15, 53—54

neostoicism 新斯多葛派哲学：44, 54, 61

Nogarola, Isotta 伊索塔·诺加罗拉（1418—1466），维罗纳人文主义者：25

occult, interest in 对神秘学的兴趣：54

Ockeghem, Johannes 约翰内斯·奥克冈（约 1420—1497），佛兰德作曲家：28

orality 口头性：48

Orme, Philibert de l' 菲利贝尔·德·洛姆（1514—1570），法国建筑师：31, 34

Ottheinrichbau, Heidelberg 奥托海因里希堡，位于海德堡：51

Padua, university 帕多瓦大学：14, 31—32

paganism 异教：21, 38

Palladio, Andrea 安德烈亚·帕拉第奥（1508—1580），维琴察（Vicenza）建筑师：8, 34, 50, 56

Panofsky, Erwin 欧文·潘诺夫斯基(1892—1968),德国艺术史学家:10

Parmigianino, Francesco 弗朗切斯科·帕尔米贾尼诺(1503—1540),帕尔马(Parma)画家:50

parody 戏拟:46

pastoral 田园诗:11, 24, 44—45

perspective 透视法:9—10

Petrarch, Francesco 弗朗切斯科·彼特拉克(1304—1374),托斯卡纳诗人和学者:1—2, 4, 11—12, 15—16, 18, 20, 27—28, 33, 47

Pico della Mirandola, Giovanni 乔瓦尼·皮科·德拉·米兰多拉(1463—1494),伦巴第人文主义者:13

San Pietro in Montorio, church in Rome 蒙托里奥的圣彼得大教堂,位于罗马:8, 22

Pirckheimer, Willibald 维利巴尔德·皮克海默(1470—1530),德意志人文主义者:42

Pius II (Aeneas Sylvius Piccolomini), pope 庇护二世(埃涅阿斯·西尔维乌斯·皮科洛米尼)(1458—1464年在位),教宗:20, 29

Plato 柏拉图(约前429—前347),古希腊哲学家:15, 40, 43

Plautus, Titus Maccius 提图斯·马克基乌斯·普劳图斯(约前254—前184),古罗马剧作家:11

Pletho, Gemistos 格弥斯托士·卜列东(1355—1452),希腊哲学家:21

Pliny the Younger (Gaius Plinius Caecilius Secundus) 小普林尼(盖乌斯·普林尼·凯基利尤斯·塞孔杜斯)(约61—约113),古罗马作家:8

Plutarch 普鲁塔克(约46—约127),古罗马伦理学家和传记家:

11, 20, 42

Poggio Bracciolini 波焦·布拉乔利尼（1380—1459），佛罗伦萨人文主义者：12, 15, 19

Poland 波兰：30, 35, 37

Poliziano, Angelo 安杰洛·波利齐亚诺（1454—1494），托斯卡纳人文主义者和诗人：17—18

Pomponazzi, Pietro 彼得罗·蓬波纳齐（1462—1525），帕多瓦哲学家：15

Pontormo, Jacopo 雅各布·蓬托莫（1494—1557），托斯卡纳画家：50

popular culture 大众文化：48

portraits 肖像画：9

Pozzo, Modesta 莫代斯塔·波佐（1555—1592），威尼斯作家：13

Primaticcio, Francesco 弗朗切斯科·普列马提乔（1504—1570），曼图亚画家：29

printing 印刷术：25, 46—47, 60

Publicio, Jacopo 雅各布·普布利乔（卒于约1472年），人文主义者：31

Rabelais, François 弗朗索瓦·拉伯雷（约1494—约1553），法国作家：45—46, 48

Ramus, Petrus 彼得吕斯·拉米斯（1515—1572），法国人文主义者：40

Raphael (Raffaello Sanzio) 拉斐尔（拉斐尔·圣齐奥）（1483—1520），乌尔比诺画家：3, 9

realism 现实主义：3, 10

reception 接受：28

Reformation 宗教改革：38, 40, 47, 52

Reuchlin, Johan 约翰·罗伊希林 (1455—1522),德意志人文主义者: 39—40
rhetoric 修辞学: 12, 60—61
Rome 罗马: 7—8, 16, 31—32, 52—55
Rosso, Giovanni Battista 乔瓦尼·巴蒂斯塔·罗索 (1495—1540),佛罗伦萨画家: 29, 50
Rudolf II, emperor 鲁道夫二世 (1576—1612 年在位),神圣罗马帝国皇帝: 51

Salamanca, university 萨拉曼卡大学: 30
Salutati, Coluccio 科卢乔·萨卢塔蒂 (1331—1406),托斯卡纳人文主义者: 15
Sannazzaro, Jacopo 雅各布·圣纳扎罗 (约 1458—1530),那不勒斯诗人: 20, 39
Savonarola, Girolamo 吉罗拉莫·萨伏那洛拉 (1452—1498),费拉拉传道士: 52
Scorel, Jan van 扬·范·斯霍勒尔 (1495—1562),尼德兰画家: 31
sculpture 雕塑: 8—9, 50
Seneca, Lucius Annaeus the Younger 小卢修斯·阿奈乌斯·塞内加 (前 4—65): 11, 40, 44, 52, 61
Serlio, Sebastiano 塞巴斯蒂亚诺·塞利奥 (1475—1554),博洛尼亚建筑作家: 29, 33
Sforza, Bona, Milanese princess 博娜·斯福尔扎 (1494—1557),米兰公主: 30
Shakespeare, William 威廉·莎士比亚 (1564—1616),英国剧作家: 48
Sidney, Philip 菲利普·西德尼 (1554—1586),英国军旅作家: 41—42, 44—45

Sigonio, Carlo 卡洛·西戈尼奥（约 1520—1584），摩德纳（Modena）人文主义者：17, 32

Smythson, Robert 罗伯特·斯迈森（约 1536—1614），英国建筑师：34

Socrates 苏格拉底（约前 469— 前 399），古希腊哲学家：39—40

Sozzini, Fausto, and Lelio 福斯托·索齐尼（1539—1604）和莱利奥·索齐尼（1525—1562），锡耶纳人文主义者和异端：29

Spenser, Edmund 埃德蒙·斯宾塞（约 1552—1599），英国诗人：42, 45

Spranger, Bartholomaeus 巴托洛梅乌斯·施普兰格尔（1546—1611），佛兰德艺术家：51

syncretism 融合：20

Tacitus, Cornelius 科尔奈利乌斯·塔西佗（生于约 55 年），古罗马历史学家：53

Tansillo, Luigi 路易吉·坦西洛（1510—1568），那不勒斯诗人：33

Tasso, Bernardo 贝尔纳多·塔索（1493—1569），伦巴第诗人：33

Tasso, Torquato 托尔夸托·塔索（1544—1595），诗人和评论家：11, 33, 45, 50—51

Terence (Publius Terentius Afer) 泰伦提乌斯（普布利乌斯·泰伦提乌斯·阿非尔）（约前 195— 前 159），古罗马剧作家：11

textual criticism 文本校勘：15, 38—39, 54

Thou, Jacques-Auguste de 雅克-奥古斯特·德·图（1553—1617），法国历史学家：32

'Tintoretto' (Jacopo Robusti) "丁托列托"（雅各布·罗布斯蒂）（1518—1594），威尼斯画家：50

Tintoretto, Marietta 玛丽埃塔·丁托列托（约 1560—1590），威尼斯画家：25

Titian (Tiziano Vecellio) 提香 (蒂齐亚诺·韦切利奥) (约 1488—1576), 威尼斯画家: 43, 50

Torrigiani, Pietro 彼得罗·托里贾尼 (1472—1528), 佛罗伦萨雕塑家: 29

Toynbee, Arnold Joseph 阿诺德·约瑟夫·汤因比 (1889—1975), 英国历史学家: 5

tragedy 悲剧: 11

trilingual colleges 三语学院: 39

universal man 全才之士: 25

Urban VIII (Maffeo Barberini), pope 乌尔班八世 (马费奥·巴尔贝里尼) (1623—1644 年在位), 教宗: 55

Valla, Lorenzo 洛伦佐·瓦拉 (1407—1457), 罗马人文主义者: 11, 19—20

Vasari, Giorgio 乔尔乔·瓦萨里 (1511—1574), 托斯卡纳艺术家和传记作家: 3, 11, 16, 20, 26, 29, 31—32, 49—50, 54

Vega, Garcilaso de la 加尔西拉索·德·拉·维加 (约 1501—1536), 西班牙诗人: 33, 41

Venice 威尼斯: 23, 27, 31—32, 34, 50, 58

Vermigli, Peter Martyr 彼得·马蒂尔·韦尔米利 (1499—1562), 佛罗伦萨人文主义者和异端: 29

'Veronese' (Paolo Caliari) "委罗内塞"(保罗·卡利亚里) (1528—1588), 画家: 50

Vesalius, Andreas 安德雷亚斯·维萨里 (1514—1564), 佛兰德医生: 32

villas 别墅: 8, 24

Virgil (Publius Vergilius Maro) 维吉尔 (普布利乌斯·维吉利乌

斯·马罗)(前 70—前 19),古罗马诗人:2, 11, 20, 22

Vitruvius (Marcus Vitruvius Pollio) 维特鲁威(马尔库斯·维特鲁威·波利奥)(前 1 世纪),古罗马建筑师:8

Vittorino da Feltre 费尔特雷的维多里诺(1378—1446),人文主义者:14, 41

Vives, Juan Luis 胡安·路易斯·比韦斯(1492—1540),巴伦西亚(Valencian)人文主义者:39

Weyden, Rogier van der 罗希尔·范·德·魏登(约 1399—1464),佛兰德画家:27

Wittenberg, university 维滕贝格大学:40

women, role in Renaissance 女性在文艺复兴中的角色:13, 25—26, 36—37, 43

Wotton, Henry 亨利·沃顿(1568—1639),英国外交官:35

Wyatt, Sir Thomas 托马斯·怀亚特爵士(1503—1542),英国诗人:32—33

Zamojski, Jan 扬·扎莫伊斯基(1542—1605),波兰首相:30

Zamość, town in Poland 扎莫希奇,波兰城镇:30, 35

Zasius, Ulrich 乌尔里希·察修斯(1461—1535),德意志律师和人文主义者:45

Zwingli, Huldrych 乌尔里希·茨温利(1484—1531),瑞士宗教改革家:40